Début d'une série de documents en couleur

COUVERTURE SUPERIEURE D'IMPRIMEUR.

1877

Fin d'une série de documents
en couleur

Documents manquants (pages, cahiers...)
NF Z 43-120-13

COUVERTURE INFERIEURE D'IMPRIMEUR.

NOTES

SUR LE

PARVIS DE LA CATHÉDRALE DE ROUEN,

Par H. CH. DE BEAUREPAIRE.

La cathédrale de Rouen est, sans contredit, l'une des gloires architecturales, non-seulement du diocèse de Rouen, mais encore de la Normandie, on pourrait même dire de la France entière.

Que de souvenirs se rattachent à cet édifice que les arts se sont plu à élever et à embellir, qui a vu passer sous ses voûtes séculaires tant de générations d'hommes animés de la même foi religieuse, au milieu du changement incessant des mœurs et des institutions civiles, qui a servi de théâtre aux cérémonies les plus majestueuses et les plus touchantes, entendu la voix de tant de prélats et d'orateurs célèbres, reçu la visite de tant de souverains, depuis saint Louis

jusqu'à Louis XVI, offert un asile à la dépouille de plusieurs de nos ducs, au cœur de Richard Cœur-de-Lion, et à celui de Charles V dit le Sage! Tôt ou tard, nous n'en pouvons douter, un si beau sujet tentera l'ambition d'un écrivain épris de l'amour de son pays. Puisse-t-il joindre, à l'érudition, le sentiment de l'artiste et le tact de l'archéologue, et trouver le moyen d'orner son récit et ses descriptions de plans et de dessins qui parlent à l'imagination et qui charment les yeux!

Je me sens, pour ma part, insuffisant pour une pareille tâche. Je me tiendrai en dehors, mais près de cette cathédrale qui m'attire par ses beautés, ses curiosités de toute sorte et par son intéressante histoire, dont j'ai dû, depuis plusieurs années, enregistrer les faits, en compilateur exact et patient.

Je veux, pour le moment, borner mon rôle à étudier avec soin les places qui l'entouraient, persuadé que cette étude, un peu sèche et un peu minutieuse, ne sera pas complétement inutile au futur historien de ce grand monument. J'envisagerai d'abord le *circuit* de la cathédrale comme lieu de juridiction et comme cimetière; je rapporterai ensuite les faits historiques, les coutumes religieuses et civiles qui se rapportent à ce territoire privilégié.

I.

Circuit de la cathédrale, lieu de juridiction.

Si l'on en croit l'*Histoire de la ville de Rouen* (1), l'opinion commune aurait été que la cathédrale fut pre-

(1) Edition in-8° de 1731, 3ᵉ partie, p. 3.

mièrement bâtie par saint Mellon vers l'an 270, ou, pour le moins, que ce prélat bâtit une église sur l'emplacement occupé actuellement par la cathédrale. Suivant un ancien hagiographe, ce temple aurait été élevé au lieu même où un nommé Précordius aurait été rappelé miraculeusement à la vie(1). Je me contente de mentionner cette opinion dont on n'a aucun moyen de vérifier l'exactitude, et je me hâte d'arriver à des temps mieux connus et à des faits plus certains.

Au moyen-âge, tout l'espace désigné sous le nom de *circuit de la cathédrale* jouissait du droit d'asile, non pas, remarquons-le, en vertu d'une concession particulière et exceptionnelle, mais en vertu d'un privilége attribué partout et de toute antiquité aux églises, attribué notamment, en Normandie, aux lieux que notre vieille Coutume appelle *pures et franches aumônes*. Ainsi, pour ne citer que deux exemples, dans une matière qui prêterait à de longs développements, nous trouvons, en 1382, une sentence rendue par le Chapitre de Rouen contre des particuliers qui avaient arraché de la cathédrale un malheureux qui s'y était réfugié. Ils durent faire réparation à l'Église : en remplacement du fils qu'ils n'avaient plus à leur disposition, ils *restituèrent* le père. « Messeigneurs, dirent-ils aux chanoines, en accomplissant cette cérémonie, nous avons osté de ceste église Raoulin Gombout *alias* Moulineaux, qui estoit venu pour avoir l'immunité et franchise d'icelle. Nous l'avons fait par simplesse et chaleur, et pour ce nous le vous restituons et le vous amendons. » Chacun d'eux, après

(1) Pommeraye, *Histoire de l'église Cathédrale*, p. 9.

cette déclaration, déposa un cierge sur le grand autel de la cathédrale, en présence d'une foule considérable de peuple (1). Dans les premières années du siècle suivant, le bailli Hue de Donquerre, ayant été informé que quelques prisonniers du château s'étaient sauvés dans la cathédrale, s'y rendit pour les réclamer. Un moment ceux-ci se retranchèrent dans le chœur, près de la tombe de Charles V. Mais bientôt, se sentant peu rassurés par la sainteté du sanctuaire et par le voisinage de la sépulture royale, ils prirent le parti de se cacher dans la tour. Vainement essaya-t-il d'y pénétrer. Les chapelains se réunirent pour lui en défendre l'entrée et furent soutenus par les chanoines. En punition de cette résistance, ils furent tous appréhendés et conduits aux prisons du Roi. L'archevêque intervint et excommunia Hue de Donquerre, lequel, par représailles, fit saisir le temporel de l'Église, fin ordinaire de ces luttes déplorables qui n'étaient propres qu'à affaiblir le respect dû aux deux puissances.

Ce droit était si bien établi, qu'au plus fort de la domination anglaise, en 1419, dans un temps où l'on avait tout à craindre d'un vainqueur orgueilleux et absolu, les chanoines osèrent poursuivre et condamner un seigneur anglais pour s'être permis d'enlever de la cathédrale un ecclésiastique qui s'y était réfugié et de le conduire aux prisons du château. Ce seigneur fut, sans la moindre hésitation, abandonné par son chef, le sire de Willoughby, lieutenant du duc d'Excester, alors capitaine de Rouen (2).

(1) *Essai sur l'asile religieux dans l'empire romain et la monarchie française*, p. 04.

(2) *Ibid.*, p. 08, et Arch. de la S.-Inf., G. 3483.

Le circuit de la cathédrale était partagé, quant à la juridiction, entre l'archevêque et le Chapitre. Du premier relevaient tout l'emplacement de l'hôtel archiépiscopal et les bâtimens de l'officialité; du second, la cathédrale en son entier, le portail des Libraires, la cour d'Albane avec tous les édifices qui l'entouraient, le parvis avec le cimetière du côté du midi et la place de la Calende (1).

La part du Chapitre est ainsi désignée dans un dénombrement de 1756 : « Le territoire et enceinte de l'église, où il y a plusieurs maisons et édifices, le tout joignant, des deux côtés et d'un bout, au pavement du Roy notre sire, et, d'autre bout, à l'hôtel archiépiscopal de Rouen, auquel territoire est comprise la maison et extente du collége d'Albane, auquel territoire et enceinte nous avons haute, moyenne et basse justice, exercée par notre bailly, vicomte et autres officiers, ressortissant, avec nos autres justices, en notre Échiquier ou Hauts-Jours. »

Une ordonnance de Louis XV (1717) avait maintenu le Chapitre dans son droit immémorial de juridiction spirituelle et correctionnelle, civile et criminelle sur tout le terrain et circuit de l'église métropolitaine. Le 27 janvier 1756, les chanoines firent publier et afficher, sans opposition, une sentence qui ordonnait que toutes les causes et affaires réelles et personnelles, civiles et criminelles, pour les maisons qui étaient autour et dans l'enceinte de la cathédrale jusqu'au pavé du Roi et pour les personnes qui les habitaient, fussent portées en pro-

(1) Arch. de la S.-Inf., G. 2122.

mière instance en ladite haute justice, à l'exception des cas royaux.

Ce fut en vertu de ce droit parfaitement reconnu qu'en 1757 le lieutenant-général du bailli de Rouen renvoya à la juridiction du Chapitre le jugement d'une contestation qui s'était élevée entre deux marchands de la rue du Change (Blot et Pouchet), à l'occasion d'une enseigne arrachée d'une maison de cette rue, « ladite maison étant comprise dans le territoire des chanoines. »

Cette juridiction fut pendant longtemps exercée par les chanoines en personne sous la présidence du doyen. Elle avait alors pour siége la salle capitulaire. Ainsi c'est le Chapitre en corps qui prononça des amendes, le 30 août 1371, contre un peintre verrier, Colard Torel, de la paroisse de Saint-Nicolas-le Peinteur ; le 5 septembre de la même année, contre un ferreur de courroies, qui avait exposé dans le parvis des marchandises de fabrication défectueuse ; le 11 septembre 1372, contre un particulier pour coups donnés dans le cimetière ; le 23 février 1404 (v. s.), contre un autre peintre verrier, Léonet de Montigny, pour voies de fait contre un prêtre bénéficié de la cathédrale. C'est encore le Chapitre qui, le 24 juillet 1409, prend directement connaissance du fait pour lequel était poursuivi un relieur du portail aux Boursiers Celui-ci avait battu sa femme et avait repoussé violemment deux chanoines qui avaient voulu la défendre. Il comparut en la salle capitulaire, et promit avec serment, en posant sa main dans celle du doyen, de ne point faire de mal aux chanoines et de traiter, à l'avenir, sa femme avec plus d'égards.

Les peines que prononçaient les chanoines se bornaient, en général, à des amendes et à des réparations honorables. Ce n'est que par exception et pour des cas d'une exceptionnelle gravité que la fustigation était appliquée dans la salle capitulaire. Cependant, dès la fin du xive siècle, le Chapitre avait un bailli particulier laïque, sur lequel il se déchargeait d'ordinaire de l'administration de la justice. On en trouve la preuve dans cette délibération du 15 janvier 1373 : *Ordinatum quod Johannes Martini teneret placita in territorio capituli, cujus officium baillivi exercet de quindena in quindenam.*

Notons pourtant que la fustigation, comme mode de punition, répugnait si peu aux habitudes del' ancienne société, que pendant un certain temps des verges furent placées derrière le maître-autel de la cathédrale pour tenir les enfants de chœur en respect.

A partir du siècle suivant, cette juridiction fut habituellement exercée, au nom du Chapitre, par des officiers laïques qu'il nommait, lesquels observaient les formalités usitées dans les tribunaux séculiers et prononçaient les peines de droit commun, y compris la peine de mort. Le lieu choisi pour ces jugements était la maison du coutre à la porte d'Albane. C'était là que la torture était appliquée ; c'était là aussi qu'était la prison. L'exécuteur des sentences criminelles du bailliage de Rouen était à la réquisition des officiers de cette haute justice, et ne pouvait se dispenser de leur prêter son ministère, à moins qu'il n'en reçût la défense du lieutenant général du bailli. Mais ils ne pouvaient juger qu'en premier ressort, et

leurs sentences, en général, étaient frappées d'appel ; il y avait au-dessus d'eux, pour le civil, les Hauts-Jours du Chapitre, et, pour le criminel, le parlement.

Le 11 janvier 1430 (v. s.), un écuyer anglais, Thomas Scandish, ayant fait enlever des prisons capitulaires son domestique, qui y avait été enfermé pour injures et outrages par lui commis dans le cimetière, fut obligé de l'y ramener, en présence de Raoul Bouteiller, bailli de Rouen, de Laurent Guesdon, lieutenant du bailli, et des avocats du Roi, Jean Segueut et Pierre Mauviel.

En 1524, un épinglier, coupable de vol, fut mitré d'une mitre de papier sur laquelle étaient écrits ces mots : « Pincheur de bourses en l'église, » et tenu, l'espace d'une heure, devant le grand portail (1).

En 1526, un autre fut condamné pour le même fait à être battu, nu, de verges, devant le grand portail et le portail de la Calende (2).

Vers le même temps, un fait de la même nature amenait devant la justice du Chapitre un vagabond qui avait été arrêté par le peuple. « Le cas mis en délibération avec plusieurs avocats, avons trouvé, lisons nous dans la sentence, qu'il y avoit suffisante cause pour le mettre aux tortures, et néanmoins eslysant la plus doulce voie, et eu regard à ce que n'avions trouvé qu'il eust commis autre cas, avons ordonné que, au lieu de la torture, il seroit fustigé de verges en la Chambre, et à ceste fin avons mandé

(1) Arch. de la Seine-Inf., G. 3379.
(2) *Ibid.*

l'exécuteur des sentences criminelles, par lequel l'avons fait visiter et trouvé qu'il avoit les oreilles entières, et aussi avons fait regarder s'il avoit la merche aux larrons, et a dit l'exécuteur qu'il avoit une fleur de lis sur l'épaule, sur quoy le dit prisonnier a dit qu'il y avoit eu un clou, il y avoit douze ou treize ans, et qu'il en croyoit sa mère. » On eut beau le fustiger, il persista dans ses dénégations, en proférant d'exécrables serments, et en déclarant que, s'il s'avouait coupable, il n'oserait plus paraître devant ses parents. Les juges prononcèrent son élargissement, en lui commandant, sous peine de la hart, de mieux vivre à l'avenir (1).

11 mai 1580, sentence contre un voleur, arrêté dans la cathédrale : il fut condamné « à faire réparation honorable, tête et pieds nus et en chemise, tenant une torche ardente du poids d'une livre, devant le portail de ladite église, criant mercy à Dieu et à messieurs de Chappitre et à justice de la faulte par luy commise ; ce fait, estre fustigué et battu, nud, de verges, par un jour de marché, devant les quatre principales portes de l'église et par après être marqué de la marque aux larrons. »

3 février 1651, sentence du bailli du Chapitre contre un soldat mendiant qui avait tiré l'épée dans la cathédrale contre un des préposés de l'église. Il fut condamné « à faire réparation honorable, tête et pieds nus, et à genoux, portant une torche ardente en sa main devant le grand et principal portail, le lendemain, deux heures après midi, et là demander

(1) Arch. de la Seine-Inf., G. 3379.

pardon à Dieu et au Roy et à la justice. Ce fait, sera battu nu, de verges, tant devant le principal portail que les deux autres, par l'exécuteur des sentences criminelles. »

En 1685, le Chapitre maintenait sa juridiction contre l'autorité militaire à propos d'un méfait commis par un soldat dans la cathédrale. Le fait est mentionné dans cette délibération capitulaire : « MM. de Séricourt et Le Seigneur ont esté priez de voir derechef M. le marquis de Beuvron, lieutenant pour le Roy en cette province, au sujet de l'insulte faite, tant dans cette église cathédrale que dans le parvis, le 10 de ce mois, au suisse de cette église, par quelques officiers et soldats du régiment de Beaupré qui sont logez en ceste ville ; et ordonné qu'il soit incessamment informé de ladite action par le bailli, haut justicier du Chapitre, à la requeste de procureur fiscal de ladite haute justice (1). »

Tous les offices de la juridiction de Chapitre étaient à la nomination des chanoines. C'étaient eux qui nommaient le bailli, le vicomte (dont la charge fut confondue, dès la fin du XVIe siècle, avec celle du bailli), le lieutenant général, le lieutenant particulier, le procureur fiscal et le greffier. Le bailli était généralement choisi parmi les avocats les plus distingués du parlement. Il était, du reste, peu d'avocats en renom qui ne fussent appelés à remplir des fonctions analogues en quelque tribunal subalterne. Notons encore, en passant, l'usage d'avocats assistants, dont on prenait l'avis dans tous les procès criminels.

(1) 13 déc. 1685, *Registres capitulaires*, à la Bibliothèque du chapitre de Rouen.

Mais le Chapitre se réserva la juridiction disciplinaire spirituelle et correctionnelle sur tous les membres de la famille capitulaire, c'est-à-dire sur les chanoines, les chapelains, les enfants de chœur, les domestiques et les employés de l'église. A cet égard, sa juridiction était analogue à celle de la cour d'église ou de l'officialité ; les peines qui y étaient prononcées étaient les peines ecclésiastiques dont la plus forte était la prison perpétuelle. Les peines, à proprement parler, afflictives, n'y étaient pas reçues, en vertu du principe, *Ecclesia abhorret a sanguine.*

Il se réserva également le droit de composer son Échiquier (autrement dit les Hauts Jours), devant lequel étaient reçus à prêter serment les juges de ses hautes justices, tant de la ville que de la campagne, et où étaient portés les appels des sentences des juges inférieurs. On connait la composition de cet Échiquier pour l'année 1837. C'étaient Nicolas Oresme, maître en théologie, doyen du Chapitre, ami de Charles V, pour lequel il avait traduit Aristote ; Barthélemy Raynaud, professeur en droit, et plusieurs chanoines et avocats en cour laie. Au registre du Chapitre de 1379, on lit la formule de la proclamation de cet Échiquier : « Sergens, criés l'Eschiquier de MM. les doyen et Chapitre de N.-D. de Rouen au jeudi prochain après dimanche que l'on chante *Judica me, Domine.* »

Un moment, cette qualification d'Échiquier porta ombrage à l'Échiquier de la province, et défense fut faite au Chapitre d'user de ce terme, qui paraissait ne convenir qu'à une cour souveraine. Le nom de Hauts Jours prévalut et se maintint jusqu'à la Révo-

lution. Cependant, dans le dénombrement de 1757, le Chapitre parlait encore de son *Échiquier*. Ce nom, il est vrai, avait alors singulièrement perdu de son lustre. Le parlement avait grandi et avait fait oublier le nom de l'ancienne cour de la province.

Dans les derniers temps, le Chapitre prenait parmi ses membres les officiers des Hauts-Jours. Il était nécessaire, pour que leurs provisions fussent valables, qu'ils fussent gradués en théologie ou en droit (1).

Exempt des juridictions royales, le territoire du Chapitre l'était également de celles de l'archevêque et de son official ; et les chanoines ne le défendirent pas moins énergiquement contre les empiétements de leurs rivaux ecclésiastiques que contre ceux de leurs rivaux laïques. En 1425, ils n'hésitèrent pas à faire arrêter et conduire dans leurs prisons le promoteur de l'officialité pour avoir, sans leur permission, fait afficher une citation aux portes de la cathédrale (2). En 1430, ils mirent à l'amende le doyen de la Chrétienté, Massieu, qui avait reçu, dans le cimetière, de l'argent de quelques prêtres et clercs, par lui cités pour accompagner hors de la banlieue trois prisonniers que des Anglais avaient enlevé de l'église de Pavilly, et qu'il avait fallu restituer à l'église, en vertu du droit d'asile (3). Cet argent était vraisemblablement payé pour se racheter, vis-à-vis de l'archevêque, de l'obligation de cette conduite pénible et dangereuse. Il est à remarquer que Massieu ne se

(1) Arch. de la S.-Inf., G. 3361.
(2) *Ibid.*, G. 3651.
(3) *Ibid.*, G. 3372.

défendit pas : il reconnut son tort ; il s'excusa en alléguant qu'il n'avait point eu l'intention de porter préjudice à la juridiction du Chapitre, et qu'il n'était entré dans le cimetière de la cathédrale que pour se mettre à l'abri de la pluie qui tombait alors en abondance. Plus tard, une transaction fut conclue entre l'archevêque et les chanoines. Le 8ᵉ article de cette transaction était ainsi conçu : *Juridictio ecclesiastica et spiritualis et punitio delictorum quorumcumque in ecclesia Rothomagensi, ejus atrio et ambitu commissorum, si in illis apprehensi fuerint delinquentes, decano et Capitulo et, eo absente, ipso Capitulo pertinebunt*, 29 mars 1445.

Ces lieux exempts des juridictions royale et archiépiscopale servirent toutefois, assez souvent, du consentement du Chapitre, à l'exécution des jugements ecclésiastiques en matière de foi, à la dégradation des prêtres apostats et à des prédications contre des hérétiques (1).

Le 26 avril 1505, le Chapitre, afin de faire un exemple, permit de mettre à l'échelle, dans le parvis de la cathédrale, des *abuseurs* d'indulgences, détenus aux prisons de l'archevêché.

Si le carcan n'y fut pas posé aux premières années du xvıᵉ siècle, conformément aux ordres de Louis XII, contre les blasphémateurs, ce fut sans doute moins par égard pour la sainteté du lieu que dans l'intérêt de la juridiction du Chapitre, puisque nous voyons le carcan placé, vers la même époque et même encore au xvııᵉ siècle, dans un certain nombre

(1) Arch. de la S.-Inf., G. 26, 32, 34, 39, 40, 138, 139, 251.

de cimetières d'églises paroissiales. Non-seulement le Chapitre ne se prêta pas à l'établissement du carcan, par ordre de l'autorité royale, il ne consentit même à l'affichage aux portes de la cathédrale de l'ordonnance contre les blasphémateurs que sous la condition expresse qu'on inscrirait au bas de l'affiche : *Affixa presens cedula de mandato et auctoritate dominorum decani et Capituli hujus ecclesie*, 1ᵉʳ avril 1510 (v. s.). Plus tard, le carcan y parut, mais pour la juridiction capitulaire.

Une sentence du bailli du Chapitre, Robert Bazire, avocat au Parlement, ordonna, le 13 avril 1666, qu'un poteau serait dressé dans le parvis de l'église, auquel poteau serait mis et affiché un carcan pour y exposer ceux qui auraient fait bruit, tumulte et scandale ou commis quelque action insolente ou mauvaise devant ladite église ou parvis d'icelle.

Au XVIIIᵉ siècle, il n'est plus question de carcan, mais on voyait encore figurer dans le parvis, sur un poteau, les armes du Chapitre et la figure de la sainte Vierge, patronne de la cathédrale. Elles furent peintes sur tôle, en 1752, par le sieur Noel, peintre de Rouen (1).

II.

Circuit de la cathédrale, cimetière.

Le cimetière de la cathédrale s'étendait, au couchant, devant la façade principale; au midi, depuis le parvis jusqu'au *portail aux degrés*, dit plus tard

(1) Arch. de la S.-Inf., G. 2430.

portail de la Calende. On enterrait également dans cet espace couvert, en forme de cloître, qui sert de vestibule à la salle capitulaire. On voit aussi donner le nom de cimetière à la cour du portail des Libraires (1).

Ce fut dans l'aître de la cathédrale, dit parfois le grand cimetière, que fut enterré Robert Becquet, qui éleva sur la tour du transept cette belle flèche de bois incendiée en 1825 et que l'on regrettera toujours (2).

Mais, peu de temps après, l'aître cessa d'être un cimetière, ou plutôt on cessa d'y enterrer, car le nom de cimetière persista. Ce ne fut pourtant que le 20 juin 1536 qu'on en commença le pavage, opération qui n'était point encore terminée le 13 mars de l'année suivante (3).

Dans le même siècle, on décida que l'*aire* qui précédait le chapitre serait faite de plâtre, au lieu des tombes qui y étaient (4).

Enfin, trente-cinq ans après (5), le désir de procurer à la fabrique quelques ressources indispensables,

(1) « Au portail aux Boursiers ou lieu où est le cimetiere. » 11 janv. 1430. Arch. de la S.-Inf. Reg. capitulaires.

(2) *Ibid*. Bulletin de la Commission d'Antiquités, t. 2.

(3) *Ibid*. A cette date, on s'occupa au chapitre des mesures à prendre pour l'achever : « *Repetito de pavymento cemeterii incepto et nondum completo Domini concluserunt quod perficiatur.* »

(4) *Ibid.*, 7 août 1565.

(5) Dès le 21 février 1581, Nicolas Lescuyer, libraire, avait demandé au Chapitre la permission de faire bâtir deux boutiques au pied de la Tour de beurre, près du sacraire de Saint Étienne la Grande Église. Le 22, le Chapitre reconnut « que cela décoreroit beaucoup l'église, attendu les ordures et immondices qui se faisoient à la dite place. » Le 23, on accorda à Lescuyer sa demande, moyennant un loyer de 15 livres par an, et à condition que les boutiques seraient bâties de bon bois et couvertes d'ardoises.

porta le Chapitre à emphytéoser ce qu'il y avait de places vides sur le terrain adjacent à la cathédrale du côté du midi, en face de la rue de la *Feurrerie*, maintenant rue des Changes. En peu de mois, toutes ces places étaient fieffées à des particuliers (1). Ils n'eurent rien de plus pressé que d'y élever des maisons dont l'effet fut de masquer les fenêtres de la cathédrale.

Jusqu'alors cet espace était resté un cimetière (2). Il était fermé d'un petit mur dit *muret* qui le séparait du pavé du Roi dans toute sa longueur, depuis le portail des degrés jusqu'au parvis. En 1779 encore, il y existait quelques épitaphes, notamment celle de Jean Cochon et de sa femme, « en lettres gothiques, pierre commune et blanche enclavée dans la muraille de l'église, sans plâtre ni crampons » (3).

(1) Guillaume Gibert, Guillaume Le Febvre, Adrien Ballue chanoines, et Guillaume Le Marié.

(2) Dans les premières années du xve siècle, en 1415, on distinguait l'aître de Notre-Dame de l'aître Saint-Étienne : « Chappélle qui tient en l'aître N.-D. Là aboutissoit l'eau. De là un tuel menoit l'eau en l'aître Saint-Étienne, 16 juillet 1415. » Cartulaire de N.-D., n° 8, f° VIxx VIvo.

(3) « Cy devant gisent Jean Cochon et Jeanne, sa femme, natifs de Fontaine-en-Caux, qui furent en mariage pendant l'espace de cinquante-trois ans et plus. La dicte trespassa la veille de Saint André de l'an 1444, et ledit Jean trespassa le 28 d'avril 1452 après Pasques. Priés Dieu pour l'ame d'iceulx! » C'étaient le père et la mère de Pierre Cochon, l'auteur de la *Chronique normande,* enterré lui-même dans ce cimetière, ainsi que le prouve cette délibération du chapitre : « *28 avril 1449, Domini capitulantes concesserunt domino Jacobo Cochon quod possit apponi facere in muro ecclesie extra unam epitaphiam prope loca in quibus fuerunt inhumati pater et mater et dominus Petrus Cochon, frater ipsius in parocchia S. Stephani.* »

Un mémoire note que sous ce terrain s'étendent les fondations des grands murs de l'église, composés de pierres de taille, qui avancent fort loin et règnent tout au pourtour. L'architecte Gravois y fit quelques fouilles et reconnut ces murs dans un procès-verbal du 25 juin 1750 (1).

Au milieu de cet enclos, il y avait un retranchement fermé de murs où l'on déposait les matériaux nécessaires aux réparations de la cathédrale, et dans ce retranchement un édifice affecté aux travaux des maçons gagés et appointés de la fabrique. On l'appelait vulgairement la *Loge aux maçons*.

Tout le reste de cet emplacement était vide. Il était devenu, par suite de la négligence de la police, un réceptacle d'ordures et d'immondices qui, plus d'une fois, excita les plaintes des gens du quartier.

Ce fut même en partie pour prévenir ces difficultés que le Chapitre, si l'on en croit des pièces officielles, s'était déterminé à l'aliénation qui s'était faite en 1590. Cependant, il n'avait eu garde d'oublier, dans cette circonstance, le respect dû aux restes des morts. Il avait fait rechercher les ossements et avait ordonné de les déposer dans une fosse que le clerc avait fait creuser au milieu de la cour aux maçons, 14 avril 1590.

Postérieurement à 1590, et pendant longtemps encore, on continua d'inhumer les paroissiens de Saint-Étienne-la-Grande-Église dans la partie restante de l'emplacement du cimetière de la *Loge aux maçons*.

(1) Jean Aline, dans son testament, 1539, demande que son corps soit mis devant le pas du sacraire et baptistère de Saint-Estienne, hors le couvert de ladite église.

Cependant, les chanoines soutenaient que c'était la propriété de la cathédrale, et que la possession où le curé était d'y enterrer n'était qu'une pure tolérance de leur part. Aussi faisaient-ils remarquer que, dans les contrats par lesquels ils avaient fieffé une partie de ce terrain, ils avaient eu soin de ne le désigner que par ces mots : *la devanture de la Loge aux maçons*, ou bien *les places vides qui sont devant la Loge aux maçons et proches d'icelle*.

Le Chapitre ayant, dans le cours du XVIIe siècle, fait bâtir sur ce terrain des logements pour des personnes attachées à l'église et fait paver l'intervalle qui se trouvait entre ces maisons et les murs de la cathédrale, il ne fut plus possible de s'en servir comme de cimetière et d'y enterrer (1).

Les trésoriers de Saint Étienne la Grande Église demandèrent alors au Chapitre la place de la Calende pour en faire un cimetière, et elle leur fut accordée, suivant une délibération capitulaire du 7 décembre 1614, à la charge par eux de la faire, à cet effet, close de petits murs de pierre, selon que l'on conviendrait, sans y pouvoir faire aucunes boutiques et à la charge de la faire paver. Mais une contestation élevée par le fermier du Domaine empêcha l'exécution de cette convention.

(1) Et cependant, dans le compte de la fabrique Notre-Dame, de 1637 et 1638, le terrain était qualifié Cimetière de S.-Étienne « Travaux faits par Noël d'Yvetot le long du cimetière de Saint-Estienne de la Loge aux Maçons. »

3 nov. 1682 : Il a esté accordé au curé et trésoriers de la par. S. Estienne la Grande Église, la place qui est comprise depuis le mur du coté de la tour de Georges d'Amboise jusqu'au ruisseau

Dès-lors, il fallut en venir à une mesure qui, jusque-là vraisemblablement, n'avait eu lieu qu'à titre d'exception. MM. du Chapitre accordèrent aux curé et paroissiens de Saint-Étienne, en remplacement du cimetière auquel ils prétendaient, la faculté d'inhumer leurs morts vers le bas de la grande église, dans l'étendue marquée par les deux premiers piliers les plus proches des orgues. Ainsi en était-il en 1693. Tout ce que les chanoines purent faire, par la délibération du 25 septembre de cette année, ce fut, tout en reconnaissant le droit, pour les pauvres, d'être enterrés gratuitement dans la cathédrale, de décider que, pour les riches, chaque inhumation donnerait lieu à la perception d'un droit de 20 sous au profit de la fabrique.

On conçoit sans peine, comme il est dit dans un mémoire du temps, que la faculté d'être inhumé dans la grande église ait flatté les paroissiens et qu'ils l'aient préférée à la possession d'un cimetière extérieur et particulier.

Si singulier que cela puisse nous paraître, il est

coulant de la maison où demeure la veuve Le Roux, vitrière, et aboutissant à la barrière proche les Généraux, pour servir de cimetière à la paroisse, aux conditions que lesd. curé et trésoriers feront repaver lad. place à leurs despens lorsqu'on y inhumera quelqu'un. Il a esté ordonné qu'à l'advenir, il sera payé au profit de la fabrique de cette église la somme de 6 l. pour chacun de ceux qu'on inhumera dans cette d. église, tant de la par. S. Estienne qu'autres personnes. » (Registres capitulaires au Chapitre.)

« 2 janv. 1683. M" le trésorier Ridel et Gueroult ont est épriez de régler avec les curés et trésoriers de S. Estienne l'affaire concernant le cimetiere à eux accordé dans le parvis et les droits de sépulture pour la fabrique pour chascun des corps que l'on inhumera à l'advenir dans cette église. » (Ibidem.)

certain qu'il en fut ainsi jusqu'en 1774. La servitude acceptée par le Chapitre, et, disons-le, nécessitée par sa conduite, était devenue d'autant plus gênante, que la paroisse Saint-Étienne-la-Grande-Église s'était notablement accrue par suite de la translation de l'Hôtel-Dieu de la Madeleine au *Lieu-de-Santé* qu'il occupe actuellement, et des constructions faites sur l'emplacement de l'établissement abandonné. Avant, il est vrai, il y avait les malades de l'Hôtel-Dieu ; mais à leur usage se trouvait affecté un cimetière particulier situé en dehors des murs, le cimetière de Saint-Maur, qui maintenant encore a conservé sa destination première. En 1774, le Chapitre s'inquiétant, dans l'intérêt de la santé publique, des émanations cadavéreuses qui se faisaient sentir vers le bas de l'église, résolut de s'affranchir d'une servitude aussi déplacée en fournissant un autre cimetière. Cette fois encore, il songea à la place de la Calende et offrit de l'abandonner aux paroissiens de Saint-Étienne et de la faire clore de murs à hauteur convenable. Sur la requête des chanoines, le Conseil supérieur, qui avait remplacé le Parlement, fit défense d'inhumer dans l'église cathédrale ; mais, comme le procureur du Roi du Bureau des Finances avait fait opposition, vers le même temps, à la clôture de la place en question, le Conseil ne put faire autre chose, sinon d'ordonner que, par provision et en attendant la solution de cette difficulté, les corps seraient portés au cimetière Saint-Maur.

Peu de temps après le Parlement fut rétabli et reprit ses fonctions. Il était naturel qu'il trouvât mal fait tout ce qu'avait fait le Conseil supérieur. Les parois-

siens ne laissèrent pas échapper l'occasion. Ils se portèrent appelants par-devant lui de l'arrêt de ce Conseil détesté et que nous continuons à flétrir du nom de Parlement Maupeou, en prenant parti, sans réflexion, dans des querelles auxquelles en général nous entendons peu de chose ; ils obtinrent facilement gain de cause. Le 20 décembre 1774, la Cour rendit un arrêt qui déclara nul et surpris l'arrêt du Conseil, et avant de faire droit sur les conditions acceptées par MM. de chapitre ordonna que ceux-ci rapporteraient mainlevée de l'opposition formée par le procureur du Roi du Bureau des finances à la clôture de la Calende.

La question restait toujours en suspens lorsque fut rendue la Déclaration du Roi concernant la sépulture des divers citoyens, qui ordonnait l'ouverture de cimetières communs hors l'enceinte des villes. Le 26 mars 1778, la Cour en ordonna l'enregistrement. Peu de temps après, conformément à cette Déclaration, elle assignait à la paroisse de S.-Étienne-la-Grande-Église une portion du cimetière du Montgargan.

Ainsi, comme on peut le remarquer par ce qui précède, on cessa, de bonne heure, d'enterrer dans l'espace primitivement affecté à cet usage, à savoir l'aître ou le parvis, la cour aux maçons, l'aire devant la salle capitulaire. Par un abus véritablement déplorable, dans un temple où les épidémies étaient si fréquentes, la cathédrale devint l'unique cimetière du chapitre et de la paroisse de S.-Étienne-la-Grande-Église. D'après un usage qui s'était peu à peu établi, les places se trouvaient réglées de cette sorte : aux archevêques et aux dignités du Chapitre, la chapelle de la S^{te} Vierge derrière le chœur ; aux chapelains, les

chapelles de la nef; aux officiers laïques et aux serviteurs des chanoines, les bas-côtés ; aux paroissiens de S. Étienne, les deux dernières travées de la nef latérale du midi.

Vers le même temps, mais surtout au xvii⁰ siècle, on peut observer que dans le dessein d'augmenter les revenus des fabriques, on se mit un peu partout, à aliéner une partie des cimetières attenants aux églises de la ville. Le droit perçu pour l'ouverture de la terre à l'intérieur de l'enceinte sacrée était trop peu élevé pour que les inhumations n'y fussent pas nombreuses. Le cimetière extérieur était devenu celui des familles pauvres (1).

III.

FAITS HISTOTIQUES, COUTUMES RELIGIEUSES ET CIVILES SE RAPPORTANT A L'AÎTRE OU PARVIS DE LA CATHÉDRALE.

Ce que, dans le circuit de la cathédrale, l'on appelait proprement l'aître était limité, du côté de la Made-

(1) 30 juillet 1635. Le curé et les paroissiens de S. Martin sur Renelle faisaient faire quelques bâtiments dans leur cimetière. Les fondations étaient déjà commencées. Les terres furent transportées au jardin des Carmes déchaussés et sur les quais, au heurt commun de la ville.

24 décembre 1643. Le chapitre permet aux trésoriers et paroissiens de S. Nicolas de bâtir quelques maisons dans leur cimetière.

1632. « A Noël d'Yvetot, 431 l. 17 s. pour avoir fait des ventes de la largeur du cimetière de S. Laurent, suivant l'ordonnance. » (Compte de la fabrique de Notre-Dame de Rouen, 1631-1632.)

De 1639 à 1669, des maisons furent bâties dans le cimetière de Nicaise.

leine, par la rue de la *Feurrerie*(1), où se trouvaient, adossées aux murs du parvis, des échoppes de changeurs, dites les *Petits-Changes*; du côté opposé, par une rue faisant suite à la rue des *Quatre-Vents*, et que bordait une série de porches désignés sous le nom d'*avant-solters* (2). La rue *Grand-Pont* bornait l'altre à l'ouest. On y voyait l'hôtel du Bureau des Finances, primitivement affecté à la Cour des Aides ou à la juridiction des Généraux (3). Il avait été élevé sur l'emplacement de maisons dépendant du Domaine, occupées par des changeurs, et, plus anciennement, par la Boulangerie de Rouen (4).

Nous ne dirons que peu de mots de la façade de la cathédrale, devant laquelle s'étend cette place qui nous paraît aujourd'hui si exigue, si peu en harmonie avec la grandeur du monument, et que cependant, autrefois, on avait la simplicité de trouv.. spacieuse (5), tant,

(1) « En la feurrerie et poulaillerie devant l'altre N. D. de Rouen, » 1397 (Cart. de N. D. de Rouen, n° 8 f° et 2 v°.) — A la rue de la Feurrerie faisait suite la rue des Planques, ou des Barbiers, dite enfin au 16° siècle rue des Bonnetiers. *In parr. S. Stephani in vico* des Planques *ante thesaurum ecclesie Rothom.* 15° siècle, (Cart. de N.-D., n° 9, f° 27.) *In parr. S. Stephani in vico* des Planques seu aux Barbiers *ante Revestiarium ecclesie Rothom.* 15° siècle. (*Ibid.*, f° 29.) Dans cette rue se trouvait l'hôtel du prieuré de Longueville. Le nom de Feurrerie indique des magasins de paille.

(2) Voir le plan du *Livre des Fontaines* de 1525.

(3) Voir les procès-verbaux de la Commission des Antiquités de la Seine-Inférieure, t. 3°.

(4) *Ibidem.*

(5) « Cette grande place presque carrée qui ne contribue pas peu à la décoration du portail... advenues de cette église, qui sont aussi belles qu'en aucune autre cathédrale. » Pommeraye, *Histoire de la Cathédrale de Rouen*, p. 37.

dans nos anciennes villes, dont de larges fossés empêchaient le développement, on s'était habitué à faire une faible part à la voirie et aux places publiques. On sait quelles variations a subies cette façade, où des styles divers sont mêlés et superposés. La tour S. Romain appartient, par sa base, au XII^e siècle, et, par son étage supérieur, au règne de Louis XI. On l'appelait indistinctement *Tour S. Romain*, *Tour S. Mellon*, *Tour des Onze Cloches*. On donnait aussi le nom de S. Mellon au portail qui en est voisin (1), devant lequel un bourgeois de Rouen obtint, le 12 avril 1475, la permission de placer une *lampe ardente* pendant la nuit. Quand toute la ville était plongée dans les ténèbres, une lumière brillait, du moins, devant l'église métropolitaine, peut-être par le même sentiment de piété qui fait suspendre des lampes devant l'autel du sanctuaire, peut-être aussi pour éclairer la marche des hommes d'église et des fidèles qui venaient à la cathédrale avant le lever du jour (2). Le grand portail avec ses voussures et cette profusion d'ornements qui le sur-

(1) Ce nom lui venait peut-être de la chapelle S. Mellon, qui était voisine de la tour.

(2) Cependant, la messe ne pouvait être dite que vers le point du jour. « *Antequam dies illucescat, circa lumen diurnam lucem,... quia cum in altaris officio immoletur Dominus noster Jhesus Christus, qui est candor lucis eterne, congruit hoc, non noctis tenebris fieri, sed in luce.* (Lettres du cardinal d'Amboise, Arch. de la S.-Inf. G .3612.)

In ecclesia nostra Rhotomagensi nonnulli utriusque sexus Christi fideles quotidie de mane, antequam ad opera status suos concernentia, accedunt pro missis. Pour ce motif, le cardinal d'Amboise permet aux chanoines de célébrer la messe, *ante diem, urca lamen diurnam lucem.* Ibid.

montent, atteste encore, malgré son extrême détérioration, la libéralité des deux cardinaux d'Amboise. La Tour de Beurre est des dernières années du xv⁰ siècle ; elle remplaça la porte S. Jean qui avait été construite, vers 1408, à l'aide des aumônes du chanoine Jean Gorren (1). Autrefois elle était moins vantée pour la hardiesse de son architecture que pour la cloche Georges-d'Amboise renfermée dans ses vastes flancs, Georges-d'Amboise, la plus grosse, la plus retentissante des cloches de France, que jamais l'on ne sonna sans quelque effroi, (2) et dont les derniers sons furent pour l'infortuné Louis XVI, lors de son entrée en 1786. C'était aux portes de la façade du parvis que le Chapitre affichait les actes de sa juridiction, les sentences d'excommunication qu'il prononçait et dont l'usage devint de plus en plus rare. C'était là aussi que l'on affichait les bulles d'indulgences accordées aux églises et aux communautés religieuses (3).

(1) Le nom de ce chanoine est présentement oublié à Rouen ; mais, à Harfleur, sa ville natale, le Pont dit Gorren conserve encore le souvenir de sa famille.

(2) Les puissantes vibrations de cette cloche *étonnaient* la cathédrale. Ce mot *étonner* a, depuis le 17⁰ siècle, beaucoup perdu de son énergie.

(3) Excommunication portée par le chapitre contre Robert Trentart, avocat, affichée *in valvis ecclesie Rothom.*, lundi après l'Epiphanie 1424 (Reg. de la juridiction du chapitre). — Permission d'afficher aux portes de l'église les indulgences accordées par le pape à l'Hôtel-Dieu de Paris, 3 nov. 1449 ; — les bulles d'indulgence pour le Mont-Saint-Michel, 27 août 1451 ; — pour la cathédrale de S.-Julien du Mans, 4 janvier 1451 (v. s) ; — pour les Chevaliers de S.-Jean-de-Jérusalem, 21 mars 1451 (v. s) ; — pour l'église de N.-D.-de-Beaugency, au diocèse d'Orléans, 27 mars 1452, etc.

Au midi, un autre portail, le portail S. Siméon, donnait accès de l'intérieur de l'église dans le cimetière de S. Étienne et dans l'emplacement réservé à la loge des maçons. Le curé ou vicaire perpétuel de S. Étienne en réclama en vain l'ouverture pour le passage de ses paroissiens et pour les besoins de son ministère paroissial.

Les changeurs paraissent avoir été de tout temps établis près de la cathédrale, où ils ont eu assez naturellement les orfèvres pour successeurs (1). Une ordonnance royale du mois de décembre 1325 leur avait même fait une obligation de ne point s'éloigner de ce quartier (2).

Au-dessus de leurs échoppes, dans la rue Grand-Pont, il y avait, dès le XIV° siècle, et longtemps avant que les Généraux fussent venus s'y installer, un lieu affecté aux juridictions royales, ce qui n'empêchait pas que le siége ordinaire de ces juridictions (du bailliage aussi bien que de l'Échiquier) ne fût au château de Rouen (3).

(1) Changeur dem. en la Feurrerie, devant N.-D. de Rouen, 1401, tab de Rouen. Reg. 9. f° 257.

(2) N. Périaux, *Dictionnaire des Rues et Places de Rouen*, p. 93. Cette ordonnance, rapportée au t. 1ᵉʳ, p. 790, des Ordonn. des Rois de France, dispose « que tous les changes qui sont faits et levez en la ville de Rouen, hors la rue de la Corviserie (rue de la Grosse-Horloge), sans avoir sur ce eu grace de nous ou de nos prédécesseurs, soient sans nul délai ostez et abattus, et que dores en avant nul change ne soit fait ou levé en lad. rue de la Corvoiserie. »

(3) En 1357, Robert Le Rouge, maçon, reçoit 4 livres fortes pour enduire et asseoir ung huis en la chambre ordonnée pour le Conseil sur les Canges devant N.-D. (Archives de Joursanvault

Le compte de la vicomté de Rouen de l'année 1431 contient un assez long chapitre relatif aux buffets de changeurs. On en comptait alors plus de trente pour lesquels on payait au Roi un droit de tapis. Mais plusieurs étaient alors sans occupants (1).

Dans son *Histoire du privilége de S. Romain*, M. Floquet nous apprend qu'en 1504, le jeudi des Rogations, dix échoppes des petits-changes eurent leur couverture rompue par le fait d'un nombre considérable de curieux qui étaient montés dessus pour voir passer la procession de la Fierte (2). On prit des précautions pour qu'un pareil accident ne se renouvelât point. Mais, quatre ans après, en 1508, Louis XII, étant venu à Rouen, se plaignit de l'étroitesse de la rue qui longeait le parvis. Il ordonna, dans l'intérêt de la ville et de la cathédrale, la démolition des petits-changes. Dans le même temps il contribuait à la décoration de la place en ordonnant

1859, t. 1, p. 334.) Arrêt de la Cour de l'Échiquier des Eaux et Forêts, tenus à Rouen sur les Canges, 25 oct. 1402, F. du Chapitre. — Lettres de Pierre Poolin, lieutenant-général du bailli de Rouen, Jean Salvaing, commençant par ces mots : « Savoir faisons que, par devant nous, sur les Canges à Rouen, etc. » *Ibid.*

(1) « Buffects séans devant la Madallene sur le pavement du Roy au long du mur de l'église N.-D. de Rouen, ordonnez pour faict de change, par chacun desquels est payé 60 s. pour le droict de tapis... desquels treize ont esté occupez à terme par les personnes dont les noms s'ensuivent... 16 échoppes pièce advenues au Roy notre sire pour faict de change en l'ostel qui fu Guérard Postel, devant l'église N-D. de Rouen... 3 tables de change ordonnez en l'ostel Mᵉ Jean de Fontenay,... èsquelles le Roy prend le cart de louage, quand elles sont occupées par le fait de change. » (Arch. de la S.-Inf.)

(2) Floquet, II, 293.

la construction de l'hôtel des Généraux, dont fut chargé l'habile architecte Rouland Le Roux. Malheureusement, afin de donner à ce bâtiment les dimensions que l'on jugeait nécessaires, il fallut empiéter de 12 pieds sur la rue. Un moment les échevins songèrent à s'y opposer : la crainte de déplaire à Louis XII les arrêta (1).

Quant à la Boulangerie, elle est indiquée dès le XII° siècle. Un règlement de 1199 porte expressément: « Aucun boulanger ne peut avoir plus de deux fenêtres pour vendre son pain, l'une en sa maison, l'autre dans l'attre de N. D. » (2). La Boulangerie de Rouen est mentionnée dans une charte de 1229 (3), dans un contrat du 12 mars 1286, par lequel un nommé Lucas Belet, de S. Cande le Jeune, vend aux exécuteurs testamentaires du chanoine Raoul de Donjon (4), moyennant 232 l., une rente de 16 l. t. sur un tènement à Rouen, *in boulengeria ante ecclesiam Beate Marie Rothomagensis*. En 1327, le tènement de Guérard Postel est désigné comme situé en la Boulangerie Notre-Dame en la paroisse S. Herbland. Le compte de la vicomté de Rouen de 1431 parle aussi « de la ferme des étaux aux boulangers, celliers et greniers demeurant de l'hostel du Roy, qui fut Guérard Postel, comprins les places où se tenoient les jurisdictions. »

Borné par les rues dont nous venons de faire con-

(1) Bulletin de la Commission des Antiquités, II.
(2) Cart. de S. Ouen, 21 *bis*, f° 1.
(3) Arch. de la S.-Inf. F. de l'abb. du Valasse.
(4) Gilles d'Eu, sous-chantre, Nicolas Fauvel, Jean dit L'Allouette, chanoines, et M° Guillaume du Chastel.

naître l'aspect, le parvis de la cathédrale en était séparé par une clôture de murailles, ce qui n'avait pas lieu pour tous les cimetières, bien que cela fût exigé par les lois canoniques. Du moins voyons-nous que celui de S. Ouen servait à un marché de boucherie, et ne fut clos de murs que vers la fin du xive siècle.

Dans le cours du xiie siècle, on ne saurait dire par quelle circonstance ce mur fut ruiné, ainsi que les maisons qui étaient construites dans le parvis. Lorsque le Chapitre voulut les rebâtir, la ville, fière de ses nouveaux priviléges, s'y opposa, moins peut-être dans l'intérêt de sa juridiction particulière, que par jalousie de marchands. Le savant M. Chéruel a essayé d'excuser les excès où se laissa entraîner la commune de Rouen. Je ne puis me dispenser de reproduire son récit : « Il fallut, dit-il, l'intervention de Henri II pour vaincre l'opposition (de la commune); mais après la mort de ce prince et le départ de Richard pour la Croisade, les plaintes recommencèrent. Les chanoines avaient entouré leur aître d'un mur crénelé qui donnait à la basilique l'apparence d'une forteresse. Ce n'était pas assez d'étaler ainsi, au milieu même de la cité, l'appareil féodal; on éleva, dans l'enceinte de l'aître, des échoppes pour les marchands, que la franchise de tout droit attirait en foule dans ce lieu. On ne craignit pas d'enlever ainsi à l'église son caractère sacré et de transformer en marché ce séjour de retraite et de prière. La commune s'émut vivement à la vue de cette forteresse élevée au milieu de la cité; elle s'émut peut-être plus encore de la concurrence redoutable qu'allaient faire à son

commerce les marchands privilégiés du Chapitre. Cependant, elle procéda d'abord avec modération; elle s'adressa aux chanoines et leur demanda de détruire le mur et les boutiques qu'ils avaient bâtis. Mais les chanoines, forts de la décision de Henri II et d'une ancienne possession, rejetèrent toutes les demandes de la commune. Alors toutes les passions populaires s'exaltèrent; derrière le maire et les pairs qui avaient voulu conserver quelque modération, les corporations d'arts et de métiers n'écoutèrent que la violence de leurs ressentiments. Il ne fallut qu'un mot pour entraîner la foule et la porter à des actes de violence; portes, murailles, boutiques, tout fut bientôt renversé. »

Ce mur crénelé, qui donnait à la basilique l'apparence d'une forteresse, cette concurrence redoutable faite par quelques échoppes au commerce de toute une grande cité, l'impiété des chanoines qui ne craignaient pas d'enlever au parvis son caractère sacré, mise en regard de la modération du maire et des pairs, ce sont là des traits de nature à faire impression à première vue, mais qui s'effacent, lorsqu'on vient à considérer que ce qui donna prétexte à l'émeute subsistait depuis longtemps, fut rétabli, et qu'en fin de compte, la ville fut condamnée par l'autorité royale et par l'autorité religieuse. Nous ne contesterons pas que la commune n'ait pu trouver des motifs d'excuse dans les circonstances des faits incriminés; mais il faut convenir aussi que ces circonstances ne nous sont point connues; et ce que l'on peut dire, à défaut de docu-

ments positifs, n'a guère d'autre valeur que celle de suppositions plus ou moins fondées.

Dans l'affaire dont il s'agit, il me paraît hors de doute que la ville ne fut pas exempte de graves reproches.

L'abus de pouvoir qu'elle s'était permis, en faisant abattre de son autorité privée le mur et les échoppes, donna lieu à une sentence d'excommunication portée contre les coupables par les évêques de Bayeux, d'Avranches, de Séez et de Coutances et par le doyen de la cathédrale de Rouen. L'archevêque de Rouen était absent de son diocèse pour les affaires de l'État et ne put prendre connaissance de cette affaire.

Loin de terminer ce fâcheux débat, la sentence des prélats ne fit que le passionner et que porter au comble l'exaspération des bourgeois.

La semaine sainte 1192, plusieurs d'entre eux se jetèrent sur les chanoines, en massacrèrent quelques-uns, en mutilèrent quelques autres de la façon la plus odieuse, et le jour même de Pâques, sans égard pour la sainteté du jour, ils incendièrent la plupart des maisons capitulaires, dévastèrent les jardins qui en dépendaient et en arrachèrent les arbres.

L'Église, se sentant impuissante à punir de pareils excès, dut s'adresser au roi Richard Cœur-de-Lion, alors prisonnier en Allemagne. Ce prince écrivit aux bourgeois pour leur ordonner de réparer le mal qu'ils avaient commis ou laissé commettre. Devant cette injonction formelle, il leur fallut jurer sur les évangiles de se soumettre au jugement de l'Église. Une seconde fois les suffragants de la province se réunirent

à Rouen ; sur la demande de l'archevêque, ils procédèrent à une information à la suite de laquelle ils ordonnèrent à la commune de réparer les dommages causés, de rebâtir les murs de l'altre, ainsi que les boutiques et les maisons démolies ; les principaux coupables devaient aller à Rome demander pardon au Souverain-Pontife. Cette sentence ne fut point immédiatement exécutée. Il fallut s'adresser de nouveau à Richard Cœur-de-Lion, dont on obtint la charte suivante datée d'Argentan, veille de saint Martin :

Ricardus, Dei gratia, Rex Angl., Dux Norm., Aquit. comes And. omnibus ad quos presentes littere pervenerint salutem. Noverit universitas vestra compositionem factam esse inter dominum W., Rothomagensem archiepispocum, et canonicos ejusdem ecclesie et cives Rothomag. in hunc modum, quod murus et sope atrii ecclesie infra proximum Natale Domini per eosdem cives reficientur, per visum senescalli nostri vel ballivorum nostrorum, in eo statu quo erant, quando contentio mota fuit inter canonicos et cives ; per nos vero et senescallum nostrum vel ballivos nostros idem murus et sope atrii perficientur usque ad eundem statum quo erant quando diruti fuerunt. Si autem infra proximum Natale Domini refici non potuerint, per convenientes dietas post Natale bona fide perficientur ; de dampnis autem per eosdem cives canonicis illatis, infra proximos quatuor menses post pacem inter regem Franc. et nos factam, eisdem canonicis satisfaciemus sicut facere debemus. De hiis vero tenendis et perficiendis nos fidejussores constituimus, et dominum Rothomagensem archiepiscopum,

ad petitionem nostram, super eisdem fidejussorem constituimus. Ut hoc autem ratum hebeatur et firmum, illud presenti carta et sigilli nostri testimonio roboravimus. Dat. per manum Eustachii, decani Sarisberiensis, tunc agentis vices cancellarii nostri, apud Argentomum, IX die novembris, anno VI regni nostri.

Cette charte jette quelque jour sur la lutte engagée entre la ville et le Chapitre, et sur la part de responsabilité qui revient à la première dans les actes de violence que nous avons rappelés. Voici comment les faits y sont exposés : d'abord un débat s'était engagé entre la commune et les chanoines au sujet de la construction du mur et des échoppes de l'aître, construction qui n'était que commencée. Le mur et les échoppes avaient été abattus. Sur ce point on avait donné tort à la ville, et les choses avaient été remises en l'état, lorsque éclata une émeute qui se signala par l'entière démolition du mur et des échoppes, par le renversement et le pillage des maisons canoniales, par le meurtre de plusieurs chanoines. D'après la décision de Richard-Cœur-de-Lion, vraisemblablement conforme à la sentence des prélats, la commune de Rouen dut remettre le mur et les échoppes en l'état où ils étaient au moment du conflit. A cela on borne sa responsabilité et la satisfaction que l'on exige d'elle. On consent à considérer l'émeute qui vint ensuite comme n'étant point de son fait. C'est le duc, comme représentant de l'autorité publique, qui se réserve d'indemniser les chanoines pour les pertes qu'ils ont éprouvées et qui prend à sa charge l'achèvement du mur de l'aître et des échoppes, avec

promesse que tout sera rétabli quatre mois après la paix à intervenir entre lui et le roi de France. Lui-même se porte pour garant de cette transaction, et délègue en son lieu et place, l'archevêque Gautier de Coutances.

Cependant, si conciliante qu'elle fût, il est certain que cette transaction ne fut point exécutée. Richard Cœur-de-Lion eut, de son côté, vers le même temps, de violents débats avec l'archevêque, à l'occasion du temporel de l'Église et de la construction du Château-Gaillard, et il est à croire que les bourgeois de Rouen profitèrent de l'irritation du prince, et s'autorisèrent de son exemple pour se dispenser des travaux de reconstruction qui leur avaient été imposés. En 1198 encore, après la réconciliation conclue entre l'archevêque et Richard, on voit la Commune persister dans sa résistance. On en a comme preuve irrécusable une bulle adressée par le pape Innocent III à l'archevêque de Cantorbéry et à ses suffragants pour qu'ils eussent à faire publier, dans leurs diocèses, la sentence d'excommunication portée contre les bourgeois de Rouen (S. Pierre de Rome, 2 des nones de juin an 1er du pontificat) et deux autres bulles du même pape, adressées, l'une à l'archevêque Gautier et à ses suffragants (même date), l'autre à tout le peuple de Rouen, *universo populo Rothomagensi* (3 des nones de juin, même année), relatives l'une et l'autre au même objet. Faut-il croire qu'au mépris de ces sentences d'excommunication dont ils étaient frappés, des lettres du Roi, des bulles de Célestin III et d'Innocent III, la Commune se soit refusée à toute satisfaction envers le Chapitre? C'est ce que M. Chéruel a cru pouvoir

conclure d'une lettre adressée, le 27 août 1256, au Roi S. Louis par le Chapitre de Rouen et dont voici la teneur :

Excellentissimo domino suo Ludovico, Dei gracia, regi Francorum illustri, devoti ejus clerici, decanus et capitulum Rothomagi, salutem et paratum ad regie majestatis placita famulatum. Licet possemus, de jure communi, cimiterium nostrum claudere et clausuram ejusdem cimeterii in altum erigere, prout nobis expediens videretur, vestre tamen celsitudinis beneplacito penitus obtemperare volentes, serenitati vestre, tenore presentium, duximus intimandum quod murus qui edificabitur ad clausuram dicti cimetiri quatuor pedum atlitudinem non excedet.

Ainsi, le Chapitre affirme son droit de faire clore comme il l'entendra son cimetière, et cependant, pour se conformer au désir de S. Louis, il consent à ne donner au mur de clôture qu'une hauteur de 4 pieds.

M. Chéruel pense, d'après les termes de cette lettre, que la sentence portée contre les bourgeois de Rouen n'avait point eu d'effet, et que si plus tard, en 1256, le mur détruit dans l'émeute de 1199 avait été rétabli, il ne l'avait été qu'aux frais du Chapitre, et à des conditions qui donnent lieu de croire que la ville avait été fondée dans quelques-uns de ses griefs.

Un fait très-important expliquerait, suivant nous, plus naturellement, cette reconstruction tardive des murs de l'attre. Dans le cours de l'année 1200, un incendie terrible avait réduit en cendres la cathédrale et la plus grande partie de la ville. Cet événement tragique dut mettre fin aux longs démêlés des bourgeois et des chanoines.

Ce fait est rapporté dans la *Chronique de Rouen*. « En cette année 1200, le 4 des ides d'avril (le 9 avril), dans la nuit de Pâques, l'église de Rouen fut consumée tout entière avec toutes ses cloches, ses livres et ses ornements, ainsi que la majeure partie de la ville et grand nombre d'églises (1). »

Il fallut s'occuper immédiatement de la reconstruction de la basilique. Mais quelque fût le zèle de Jean-sans-terre, la générosité du Chapitre, la charité des fidèles, il est évident qu'il fallut de longues années pour mener le travail à fin. En attendant, il ne pouvait être question de fermer l'aître de murs, puisque ces murs non-seulement auraient été inutiles, mais auraient été un obstacle à la circulation des chevaux et des charrettes et à l'établissement des ateliers (2).

Quoi qu'il en soit, il est certain que cette clôture, rétablie en 1256, fut maintenue jusqu'à l'époque de la Révolution, mais dans un état qui était à peine suffisant pour assurer la sainteté du lieu, et toutes les mesures prises par les chanoines n'eurent, en général, pour objet que d'empêcher le passage, par un sol réputé sacré, des chevaux et des voitures (3).

(1) Deville, *Revue des Architectes de la cathédrale*, p. 4.

(2) En désaccord avec M. Chéruel sur un point de peu d'importance, je n'en professe pas moins la plus haute estime pour l'*Histoire de la commune de Rouen*. Je souhaite, sans trop l'espérer, que cette histoire puisse être continuée d'une manière qui réponde à son commencement.

(3) ˙ . avril 1430 (v. s). *Claudatur cimiterium ecclesie, ne equi possint in eo intrare.* — 16 déc. 1436. *Concluserunt quod cimiterium ecclesie claudatur cum barreriis et clavi ne quadrige et equi ibi venire possint.* — 18 sept. 1479, réparation des murets du

Les échoppes de l'aître avaient été rétablies en même temps que le mur. En 1266, elles donnèrent lieu à des contestations entre le Chapitre et le trésorier de la cathédrale, tant pour la juridiction que pour les droits à percevoir.

Ces contestations furent réglées par une sentence arbitrale. Le trésorier était alors Guill. de Sâane, auquel on dut la fondation du Collége du Trésorier, à Paris, et de l'Hôpital du Roi, à Rouen.

Le premier article est relatif aux revenus de l'aître. Il fut décidé que la moitié des revenus appartenait au Chapitre, que le trésorier aurait à lui restituer, de ce chef, une somme de 80 l., qu'on n'aurait aucun égard à la demande par lui formée d'une indemnité, à raison de certaines échoppes récemment démolies, attendu que cette démolition, ordonnée pour un motif parfaitement légitime, avait eu lieu en vertu de l'autorité de tout le Chapitre, à qui appartenait le domaine ou le quasi-domaine de l'aître, et, de plus, avec la permission de l'archevêque.

En ce qui concernait la juridiction, on reconnut qu'elle appartenait au Chapitre, comme seigneur ou quasi-seigneur, et au trésorier, comme gardien de l'église ou de l'aître et seulement sous l'autorité du Chapitre ; qu'en conséquence de ce principe, le trésorier ne pouvait connaître des causes majeures que par délégation du Chapitre, mais qu'il y avait des causes de faible importance qui devaient être aban-

cimetière de la cathédrale. — Du temps de Le Brun des Marettes, la place de l'aître était fermée de murailles à hauteur d'appui avec des barrières aux quatre coins du parvis.

données au trésorier, en raison de sa qualité de gardien, sans qu'il lui fût nécessaire de requérir le Chapitre ; que le produit des amendes résultant de l'exercice de cette juridiction serait partagé également entre le Chapitre et le trésorier.

Quant à la question de savoir si ceux qui vendaient dans l'aître étaient tenus de sonner les cloches, de placer les ornements et les tapis de l'église, aux jours de solennité, et de remettre tout en place après les cérémonies, suivant l'ordre du trésorier ou de ses sergents, on établit une distinction entre ceux qui occupaient des échoppes à titre gratuit, et ceux qui n'en jouissaient qu'à prix d'argent. Les premiers seuls furent considérés comme astreints au service de l'église, et notamment à la sonnerie des cloches, tant de jour que de nuit. On demandait encore jusqu'où, à l'égard de ces derniers, s'étendait, en cas de refus de leur part, le pouvoir du trésorier. On décida qu'il aurait le pouvoir de faire saisir leurs biens dans le territoire de l'aître.

Enfin, on mit exclusivement à la charge du trésorier les frais de nettoiement de la cathédrale, et l'on ordonna que le balayage de l'aître serait payé au moyen des droits perçus sur les marchands ambulants qui venaient y étaler leurs marchandises, et que l'excédant de recettes, s'il y en avait, serait également partagé entre le Chapitre et le trésorier (1).

Au XIV^e siècle, on vendait, dans l'aître, des fruits, de la volaille, et autres menues denrées. C'était

(1) Arch. de la S.-Inf. F. du Chapitre.

une sorte de marché qui donnait lieu à la perception d'un droit de coutume au profit du Chapitre (1).

En 1360, les fermiers de l'imposition du grand poids de Rouen donnent à bail, pour un an, l'imposition du détail des figues et raisins de la ville de Rouen, et celle des épiciers qui vendaient en l'aître N. D. (2). Cette imposition se percevait au profit du Roi et était distincte de la coutume auquel avait droit le Chapitre.

En 1400, les chanoines louent à deux bourgeois, pour trois ans, moyennant 90 liv. par an, les étalages, et coutumes des étaux à fruitiers et fruitières de l'aître de Notre-Dame (3).

Autre bail en 1421 : les coutumes ne rapportaient plus au Chapitre que 40 l. par an (4).

Le 30 octobre 1425, la coutume fut adjugée pour trois ans à un nommé Guieffroy Ancel, de la rue Potart, moyennant 83 l. pour tout le temps du bail. L'enchère en fut faite, à heure de none N. D., en la chapelle Saint-Eustache, ainsi qu'il était accoutumé, après proclamation faite, le dimanche précédent, heure de prime, devant la fontaine de l'aître, par le commandement du Chapitre.

Quelques années après, le roi Henri VI affecta à la

(1) On appelle encore coutume en Basse-Normandie les droits perçus sur les marchés. D'où ce proverbe : « Sou à sou la coutume se ramasse. »

(2) Ils louèrent, par le même bail, « la dinanderie, l'étaimerie et le burre au coutel, qui seroient vendus entre la porte de la Vieille Tour, la Madeleine, et la cour l'Archevesque sur le pavement. » Tab. de Rouen, Reg. 1, f° 35.

(3) Tab. de Rouen, Reg. 9, f° 44.

(4) *Ibid.*, Reg. 19, f° 184.

vente des herbes, volailles et autres menues denrées, un emplacement plus convenable. On fit choix d'une partie du *Clos aux Juifs*, qui prit le nom de Marché-Neuf. C'est la place située au couchant du Palais-de-Justice. Le Chapitre s'empressa de démolir les étaux et les échoppes du parvis, et expulsa les marchands ambulants, qui furent forcés d'aller s'établir près de la porte de la Basse-Vieille-Tour.

On voit, par sa conduite dans cette circonstance, que le Chapitre était assez favorable à la suppression du trafic dans un lieu si voisin de la cathédrale, et qu'il avait compris l'inconvenance de ces adjudications qui avaient lieu dans l'intérieur même de l'église. Le trésorier ne se montra pas aussi désintéressé.

Un nouveau débat s'éleva, en 1429, à propos de l'aître, entre ce dernier et les chanoines. Le trésorier était alors Raoul Roussel, conseiller du roi d'Angleterre, et plus tard archevêque de Rouen. Il se prétendit en possession de certaines places en l'aître ou parvis du côté du portail Saint-Jean (aujourd'hui le portail de la Tour de Beurre). Il réclamait le droit de les attribuer à des marchands, mais sans prix en argent, et à la seule condition de sonner les cloches sur sa réquisition et celle de ses serviteurs. Le Chapitre soutenait, au contraire, qu'on ne pouvait lui contester le domaine ou quasi-domaine dans le parvis, qui était le vrai cimetière de la cathédrale, et que d'ailleurs il y avait convenance à en exclure tous marchands et tout fait de marchandise.

L'affaire fut portée devant le Conseil du roi Henri VI, alors siégeant à Rouen, et après enquête, un arrêt adjugea, provisoirement et en attendant juge-

ment définitif, au trésorier « la récréance de sa possession et saisine d'ordonner et de disposer des emplacements en question, de concéder aux merciers la permission d'établir des étaux et même des échoppes portatives de la hauteur du mur du cimetière et dans une largeur de 4 pieds, à partir du portail S. Jean, tout le long de ce mur jusqu'à la croix à l'entrée du côté des Changes. »

Le trésorier eut à soutenir, très-peu de temps après, un autre procès à propos de ce même droit, contesté non plus par le Chapitre, mais par la ville de Rouen. Pierre Daron, procureur général des bourgeois, exposa que, « au droit et titre de la fiefferme que la ville tenoit du Roi, à grand charge de rente, lui compétoit et appartenoit les halles et tout le marché de la ville, sans ce que aucun marchand de métier mécanique, mesmement les merchers grossiers ou détailleurs, pussent ou dussent marchander, exposer, vendre ne acheter leurs denrées ou marchandises, sinon au marché ou autres lieux et places qui par lad. ville, moyennant l'autorité du Roi ou de sa justice, lui sont baillez, ordonnez et limitez. » Il se plaignit de ce que, nonobstant ce privilége, plusieurs merciers (on en comptait six) s'efforçaient indûment d'étaler leurs marchandises au cimetière de Notre Dame. Il ajoutait qu'on voyait des merciers ou marchands étaler dans le parvis des objets inconvenants, probablement des livres ou des images, au scandale des ecclésiastiques, non moins qu'au préjudice de la chose publique.

Le trésorier exposa, de son côté, que, de tout temps, il avait existé, dans l'aitre ou parvis, des étaux, des

échoppes, et des endroits disposés pour la vente de petites merceries, que de tout temps aussi, à raison de leur dignité, lui et ses prédécesseurs avaient eu le droit d'en disposer à titre gratuit en faveur de qui ils voulaient. Son seul profit consistait dans un droit de coutume perçu sur les marchandises vendues dans l'aître, profit qui ne pouvait être considéré que comme une récompense naturelle de la charge qui lui incombait de faire sonner l'office de jour et de nuit.

On supposait, non sans vraisemblance, que le Chapitre, battu dans sa lutte avec le trésorier et ne pouvant rentrer en lice, poussait sous main les conseillers de la ville.

Quoi qu'il en soit, le trésorier gagna son procès devant le bailli de Rouen; et une seconde fois, au Parlement de Paris, où il obtint un arrêt, absolument conçu dans les mêmes termes que celui qui avait été rendu contre le Chapitre (8 avril 1432). Le lieutenant du bailli signifia cet arrêt aux conseillers de la ville, et les assigna à se trouver vers 6 heures du matin devant le portail S. Jean « pour voir borner et espacer la longueur et place ou costé du mur de l'estre de la cathédrale où le tresorier pouvoit establir ou permettre d'establir des échoppes. » Jehanson Salvart et Regnault Blanchart mesurèrent à l'équerre « les espaces, tant devers led. portail S. Jehan depuis le premier degrey de l'entrée dud. cymistiere devers led. portail S. Jehan en allant au long du mur, c'est assavoir de 4 pieds d'espace devers led. portail, et six pieds d'espace depuis le pied de lad. croix venant vers ledit portail, afin que entre icelles espaces l'en pust asseoir, par le congié et licence dudit trésorier, estaux

portatis de l'essence, haulteur, fourme et maniere pour vendre merceries et denrées, » vendredi, 3 juillet 1433. Postérieurement à cette date, il est assez souvent fait mention d'échoppes et de boutiques dans le parvis, et il est à remarquer qu'elles étaient louées, non pas au profit du trésorier, mais auprofit du Chapitre.

Au xv^e siècle, la plupart de ces échoppes étaient occupées par des boursiers (marchands de bourses et d'aumônières) et par des libratiers ou libraires.

Nous relevons, dans les registres capitulaires, les délibérations suivantes relatives aux libraires, lesquels n'étaient point encore cantonnés au portail qui porte aujourd'hui leur nom.

Le 5 juillet 1480, on décide que l'on chassera du cimetière le marchand qui étalait au grand portail des papiers ou livrets contenant des farces et autres choses folles, inutiles, et même pour la plupart déshonnêtes. On déclara, en même temps, que, s'il se présentait quelque libraire avec des livres bons et utiles, comme des livres de droit divin, canonique ou civil, on lui permettrait de les exposer en vente, moyennant qu'il en fît la demande aux maîtres de la fabrique.

En 1483, les libraires, locataires d'échoppes, demandent au Chapitre de chasser les marchands forains de livres imprimés qui venaient étaler au grand portail et leur faire ainsi une fâcheuse concurrence. Les chanoines, considérant que ces marchands n'exposaient en vente que des livres utiles, décidèrent qu'on n'aurait point égard à la plainte de leurs rivaux (7 juillet 1483).

Les plaintes recommencent en 1486. Les marchands ambulants, non-seulement exposaient leurs livres au grand portail, mais ils envahissaient le portail aux libraires, et même ils avaient obtenu la permission de déposer leurs coffres dans l'église. Le chapitre se contenta d'autoriser les maîtres et surintendants de la fabrique, à faire ce qu'ils croiraient utile *ut decus ecclesie observeretur* (22 janvier 1486, (v. s).

Le 25 janvier de la même année, les chanoines permettent à Jean Hauten, libraire forain, d'exposer ses livres au portail des libraires, près de l'église, attendu le profit que plusieurs pouvaient en retirer; et ils promettent de l'autoriser à se transporter devant le grand portail, quand il y aurait une place vacante soit par le départ d'autres libraires forains, soit par celle d'autres libraires, locataires d'échoppes. Cette délibération prouve clairement que, bien que le portail aux libraires fût plus spécialement affecté à la vente des livres, c'étaient les places du parvis qui étaient les plus recherchées, comme étant sans doute les plus favorables à la vente.

Mais les dispositions du Chapitre à l'égard des libraires changent bientôt. Le 29 d'octobre 1488, tous les libraires reçoivent l'ordre de laisser libres les abords du portail Saint-Romain et de se retirer au portail aux libraires. Parmi eux se trouvaient les premiers marchands de livres en moule ou imprimés que l'on ait vus à Rouen, Gaillart Le Bourgeois, Thomas Boyvin, et Jean Gaultier.

On trouve cependant, en 1492, un vendeur de livres au grand portail. Dans les premières années du xviie siècle, c'était encore là qu'étaient les boutiques

de Romain de Beauvais, et de Guillaume De la Haye (1).

La même place était recherchée par les marchands d'*images*, c'est-à-dire de *figurines* et de bas-reliefs. Un seul nom mérite d'être cité, celui de Guérard Louf, originaire de Flandre, peintre et imagier de la paroisse Saint-Vincent. Il se qualifiait marchand et ouvrier en tables historiées ainsi que son frère Jacob. On lui permit d'étaler, dans l'aître, des images, et même de les exposer dans l'église. Il paya pour cela à la fabrique une redevance de 16 s. 10 d., en 1463.

Ce fut lui qui installa au cimetière Saint-Maur la Confrérie de la Résurrection de Lazare pour les maîtres peintres de Rouen, confrérie à laquelle, au XVII° siècle, étaient affiliés Saint-Igny, Pierre Le Tellier, Restout, Sacquespée et les Jouvenet.

Lui et son frère paraissent avoir beaucoup travaillé pour les églises de Rouen. Nous regrettons de ne pouvoir signaler aucunes de leurs œuvres. Leurs figures et leurs bas-reliefs étaient taillés et peints par eux. La peinture était plus coûteuse et plus chèrement payée que la sculpture. Ces sortes de travaux, dont le goût revient en France depuis quelques années, furent en vogue jusqu'à la fin du XVI° siècle.

Au milieu de ces marchands de livres et d'images,

(1) Le 6 sept. 1611, le Chapitre emphytéose, pour 25 ans, moyennant 25 l. par an, à Romain de Beauvais, libraire, un terrain sur lequel il devait faire construire une échoppe à usage de libraire. Le 12 sept. 1617, le même chapitre prend une délibération contre Guill. De la Haye, libraire, tenant sa boutique dans l'aître de N. D., chez lequel on avait trouvé un mauvais petit livret, intitulé *les Exercices de l'année*, contenant 7 satires.

On peut consulter, sur les anciens libraires de Rouen, l'ex-

on eût aisément oublié le caractère sacré du parvis, si deux grandes croix de pierre ne s'étaient trouvées là pour le rappeler aux passants. L'une, celle du bas, est citée dans l'arrêt rendu par le parlement de Paris en faveur du trésorier. Elle l'est encore dans une délibération du 26 mars 1509, par laquelle le Chapitre permet au Général de Normandie de faire établir, *intra cimeterium ecclesie, juxta crucem inferiorem, ante domum curie Generalium*, une loge pour les maçons chargés de la construction de l'hôtel des Généraux (1). En 1640, ces deux croix furent réparées ou plutôt refaites par l'architecte Noël d'Yvetot et par le sculpteur Jean Racine (2). Ce fut près de la croix de la cour des Aides et des Généraux que vint expirer Hais, frappé par le peuple dans la révolte des nu-pieds en 1639 (3).

Un autre monument, non moins ancien, ornait le

cellent mémoire de M. Edouard Frère, *De l'Imprimerie et de la librairie à Rouen, dans les* xv^e *et* xvi^e *siècles.* Rouen, 1843.

(1) Cette croix est désignée sous le nom de croix du parvis proche la cour des Aides (Arch. de la S.-Inf., G. 2687). Quelques années auparavant le Chapitre avait permis aux paroissiens de S. Herbland d'établir dans l'aître une loge pour les maçons employés à la reconstruction de cette église.

(2) « A Noel d'Yvetot pour avoir travaillé aux 2 croix du parvis de l'église 92 l. 4 s. » 1639-1640. Arch. de la S.-Inf., G. 2686.— Dom Pommeraye paraît croire que ce ne fut qu'en 1641 qu'on mit 2 croix dans le parvis, *Hist. de la Cathédrale*, p. 37. Les deux croix du parvis sont figurées sur une gravure du dernier siècle représentant la façade de la cathédrale.

(3) « Le 4 aoust, voulant marquer une pièce de drap chez un drapier de la rue des Crotes près les Augustins, un des compagnons feignant d'en aller advertir, sortit en la rue, fit assembler le peuple qui suivoit Hais, lequel, s'estant refugié en l'église cathédrale, les séditieux l'attaquèrent d'injures et le poussèrent

parvis. Il est ainsi décrit par Le Brun des Marettes dans ses *Voyages liturgiques* publiés sous le nom de Moléon.

« Il y a au milieu de cette grande place une belle fontaine (en forme de tour) qui jette de l'eau des quatre cotez par quatre tuyaux et remplit un fort grand bassin de pierre qui est octogone, si je m'en souviens bien. Ces sortes de fontaines étoient destinées pour se laver les mains et même la bouche avant que d'entrer dans l'église, comme nous le voyons dans S. Paulin, dans S. Jean Chrysostome, dans Eusèbe de Césarée et dans Baronius. J'ai vu encore des personnes très-bien vêtues, hommes et femmes, se laver les mains et le visage à cette fontaine avant que d'entrer à matines dans l'église cathédrale à des jours des festes. On voit de ces fontaines avec des bassins dans le parvis et proche les portes de la pluspart de nos anciennes églises de France. Il y en a une grande quantité à Rouen proche les églises; et j'ai vu autrefois à toutes des bassins qu'on a mieux aimé achevé de détruire que de les réparer. On s'y lavoit les mains et le visage, ou au moins la bouche, parce que c'étoit par où on recevoit le corps de Jesus-Christ les payens ayant eux mesmes toujours eu soin de se purifier avant que d'approcher de leurs Dieux. On tient que cette fontaine étoit autrefois proche du grand portail. L'eau bénite qui est aujourd'hui à la

hors l'église par le grand portail et le frappèrent de plusieurs coups dans le parvis. Il suivit vers la rue du Pont, mais un portefaix luy jeta un pavé dont il fut blessé à la tête et tomba près la croix qui est devant la cour des Aides. » M. d'Estaintot, *Mémoires du président Bigot de Monville*, p. 6.

porte des églises (et qui devroit être en dehors comme à l'église des Cordeliers d'Etampes et des Jacobins du Mans) a succedé à l'usage de ces fontaines; et comme l'on avoit accoustumé de s'y laver les mains et le visage, on a seulement retenu la coutume de tremper une partie de la main dans le bénîtier et d'en laver une partie de la main droite et la principale partie du visage comme le front et la bouche. On en prend par raison en entrant, et la pluspart des bonnes gens en prennent par habitude en sortant, étant plus frappées de la vue du bénîtier que des raisons pourquoi ils en prennent et que souvent ils ignorent parce que les curés ne se mettent guère en peine de les en instruire. »

A propos de cette assertion de Le Brun des Marettes, je me bornerai à signaler l'existence de bénîtiers à l'intérieur de la Cathédrale près de la chapelle S. Pierre, vers l'entrée du chœur, vers l'entrée de la chapelle de la Sainte Vierge, près du portail S. Mellon, à une époque déjà ancienne, ce qui force d'admettre que, dans l'opinion des chanoines, prédécesseurs de Le Brun des Marettes, bénîtier et fontaine avaient, au point de vue liturgique, une raison d'être distincte (1). Je me crois,

(1) Compte de 1479-1480. « Vente au profit de la fabrique d'une cuve en forme de benesquier qui étoit en la cathédrale proche la chapelle du S. Esprit et qui servoit à bailler l'eau bénite, 5 s. 6 d. A un maçon pour avoir fait un benesquier pour mettre au senestre costé du cuer de l'église, 15 s. 6 d. » G. 2510.— Pierre Le François, par son testament, demande à être enterré en la cathédrale *circa locum in quo benedictarium antiquitus esse solebat, in sinistra parte chori ad extra, versus angulum altaris B. Petri apostoli*, 1480. G. 3434.— Guill. Cappel, conseiller du Roi

même permis de me demander, malgré tout mon respect pour cet habile liturgiste, si l'excès d'érudition et la subtilité qui en est parfois la suite, ne l'ont pas plus égaré que les bonnes gens dont il raille l'ignorance. Une sentence de l'official de Rouen de 1319 me donne lieu de supposer que l'usage des fontaines près des églises pourrait bien avoir eu pour cause un intérêt tout simple et plus vulgaire, sans qu'il soit nécessaire de l'expliquer par les traditions de la haute antiquité. Il s'agissait, cette année là, du détournement des eaux qui alimentaient les fontaines du parvis de la Cathédrale. L'official rendit contre ceux qui s'étaient rendus coupables de ce méfait un monitoire commençant par ces mots : *Gravis querimonia virorum venerabilium et discretorum decani et capituli, nobis exposita, continebat quod quidam iniquitatis filii, Deum pre oculis non habentes, aquam seu cursum aque fontis in cimiterio ecclesie Rothomagensis stabilitati ad deserviendum presbyteris et capellanis in dicta ecclesia divina celebrantibus, ac eciam*

à l'Échiquier et chanoine, veut être enterré à l'entrée de la chapelle derrière le chœur « près d'une image de S. Michel, près le petit bénesquier, » 1511. G. 3427.—En 1522, Romain de Samossat demande à être enterré dans la cathédrale « derrière le chœur près de ung benesquier près duquel vouloit faire son oraison.» G. 3447. — Le 4 août 1553, délibération du Chapitre contre des malveillants qui avaient saisi un écolier du collège des Bons enfants et l'avaient plongé dans un bénitier de la cathédrale en lui disant « Tu n'es pas bien baptisé. » G. 2161. — En 1613, on paye 13 l. à N** Abraham, sculpteur, « pour ung benestier de pierre qui avoit esté placé proche la chapelle S. Mellon, » G. 2656.— En 1633, on paye 16 l. à Nicolas Cucu pour un autre « benestier de pierre proche le grand portail. (Compte de la fabrique S. Michel 1632.— S. Michel 1633).

4

ad communem utilitatem civitatis civium ante dicte, et B. Marie Magdalene, impediverunt.

Ainsi, d'après l'official, la fontaine du parvis était pour l'usage des prêtres et des chapelains de la Cathédrale et pour l'utilité commune des bourgeois de la ville et des pauvres de l'Hôtel-Dieu.

Il faut même convenir que cette fontaine servait à des usages plus que profanes. Le 9 nov. 1514, les administrateurs de la Madeleine portaient plainte au Parlement de ce que l'eau ne venait plus aux deux fontaines de cette maison, parce que, chacun lavant à la fontaine du parvis Notre Dame linge, cuirs, arbres osiers, toutes sortes d'immondices pénétraient par les canaux, les obstruaient et empêchaient le cours de l'eau. Un arrêt fut rendu par la Cour pour mettre un terme à cet abus.

Deux fois cette fontaine servit à des exécutions sommaires pratiquées par le peuple sur des voleurs saisis en flagrant délit de vol dans la cathédrale. En 1534, on y baigna un nommé Chaperon que l'on avait saisi au moment où il volait une montre dans l'église. En 1539, ce fut le tour d'un jeune garçon saisi comme coupeur de bourses. Il fut poussé par le peuple vers le parvis et jeté à la fontaine d'où il sortit tout trempé et grelottant de froid.

Cette fontaine changea plusieurs fois de forme. Au XIVe siècle c'était une sorte de chapelle. (1) Elle était

(1) C'est du moins ce que me crois obligé de conclure de ces termes d'un acte du 16 juillet 1415 : « Chapelle qui siet en l'aitre N. D. Là aboutissait une fontaine. De là un tuel menait l'eau en l'aitre S. Etienne. (Cart. de N. D. n° 8 f° VIxx VIvo).

située assez près du grand portail dont elle gênait l'accès, ce qui était d'autant plus fâcheux que le grand portail ne pouvait pas comme aujourd'hui livrer passage à une foule nombreuse, étant divisé en deux par un pilier qui ne fut supprimé que peu d'années avant la révolution.

Le funeste accident arrivé à plusieurs personnes qui se trouvèrent écrasées, à l'entrée de la cathédrale, lors de la publication du jubilé de 1500, fit sentir la nécessité de dégager le grand portail.

Ce ne fut pourtant que quelques années après, en 1508, que cette fontaine fut démolie pour établir à la place des échafaudages qui servirent à la représentation d'un mystère offert à Louis XII, lors de sa joyeuse entrée dans la cathédrale. Cette représentation eut lieu par ordre des Échevins et à leurs frais. Ils décidèrent que la fontaine ne serait pas seulement réparée, mais qu'il en serait fait une nouvelle *instar novorum fontium, ita quod ecclesia contribueret pro sua reparatione et quod fieret unus jactus de forma reparationis illius* (1). Le devis fut soumis à l'examen du Chapitre et approuvé par lui.

Cette fontaine fut achevée en 1522. Cette année-là on note le parfait paiement de quatre images exécutées par l'imagier Jean Theroulde pour la fontaine du grand cimetière (2). C'est cette fontaine qui se trouve représentée dans le plan du *Livre des fontaines* de 1525. Le devis, quoique grossier, répond assez exactement à la description de Le Brun des Marettes pour que

(1) Arch. de la S. Inf. Reg. capitulaires.
(2) Ibidem. Comptes de la fabrique.

nous soyons fondés à supposer que le monument dont parle ce dernier était le même que celui auquel travaillait Theroulde en 1522 Il faut donc considérer comme de simples travaux de détail, les enjolivements exécutés en 1540-1541 par Jean Goujon, en qui nous serions heureux de pouvoir reconnaître l'un de nos plus illustres sculpteurs français (1).

A la fin du xvii^e siècle, ce monument reçut une décoration nouvelle. A la pierre succédèrent les marbres sculptés par Jean Le Prince, dont aucun dessin ni aucun témoignage ne nous permettent d'apprécier le mérite. Tout ce que l'on peut dire, c'est que dans l'état où il se trouvait au moment de sa destruction, ce monument n'avait droit à aucuns regrets de la part des artistes.

C'était près de cette fontaine que l'on allumait les feux de joie. Il suffira d'une seule citation, à titre d'exemple. Le 25 mars 1598, d'après l'ordre de la ville, le maître des ouvrages de Rouen, Lucas Boulaye, fit préparer au parvis de Notre-Dame, un bûcher et trois torches, l'une pour Mgr de Montpensier, gouverneur de Normandie, la seconde pour le premier Échevin. Ce feu fut allumé à l'occasion de la réconciliation du Roi Henri IV avec le duc de Mercœur (2).

Plus d'une fois, lors de la joyeuse entrée des Rois,

(1) De Bras de Bourgueville parle de cette fontaine, avec éloge dans ses *Recherches et antiquitez de la province de Neustrie*, p. 35. « Belle et plaisante fontaine qui a son cours par quatre tuyaux bien gravez et enrichis d'histoires. »

(2) Archives de la ville de Rouen. Registre des délibérations.

en l'église cathédrale, la fontaine, au lieu d'eau, versait à longs flots du vin pour le peuple.

C'est à cet usage que font allusion ces distiques de l'abbé Guyot des Fontaines, publiés par M. Bouquet :

Hic tibi dum festos, Lodoix, accendimus ignes
Ne flammæ noceant, Nympha paravit aquas.

Uno hoc fonte fluunt sacris aqua, vina triomphis
Aeger et hoc sordes, cantor et ora lavat (1).

Pendant tout le moyen-âge, les lépreux des diverses maladeries de Rouen, venaient se ranger près des portes de la cathédrale, les jours de fête de l'année et surtout le jour du Vendredi saint qui paraissait plus favorable que tout autre aux exercices de la charité chrétienne. Un testament de Jean Hardy, bourgeois de Rouen, paroissien de S. Martin du Pont, contient les dispositions suivantes : *Pauperibus leprosis qui confluent apud Rothomagum in die veneris crucis adorande, 20 sol ; pauperibus leprosis qui confluent Rothomagum diebus lune, martis, mercurii et Ascensionis Domini, qualibet die, 20 sol, 1304* (2). — A la fin du xv^e siècle, le nombre des lépreux avait singulièrement diminué. Et cependant le Chapitre crut convenable de leur défendre de paraître aux portes de la cathédrale les dimanches et jours de fêtes, sous peine d'être privés des aumônes que l'église avait coutume de leur donner chaque mois (14 avril 1478) (3).

(1) Inscriptions latines pour toutes les fontaines de Rouen, composées en 1704; Rouen, 1873, p. 6 (publiées par la Société des Bibliophiles normands).
(2) Arch. de la S.-Inf., F. du Chapitre.
(3) Ibidem, délibérations capitulaires.

On vit également disparaître l'usage de vendre des gâteaux dans l'aître, le jour des Rois, d'y vendre des rameaux avec des tambours le jour des Pâques fleuries, d'y admettre les ouvriers pour y conclure leurs marchés (1). Ce dernier usage existait encore vers le milieu du XVII⁰ siècle. Lorsqu'on parla de l'abolir, « les ouvriers firent tumulte dans l'église, comme s'ils eussent désiré d'eulx venger de ce que par arrest de la Cour, les gens de mestier n'avoient plus de liberté de eulx assembler pour leurs marchés et alleu de besogne dans le cimetiere de l'église. » Le coutre de la cathédrale qui voulut faire exécuter le règlement faillit être leur victime; ils se jetèrent sur lui et le maltraitèrent, le rendant responsable d'une mesure dont il n'était que l'exécuteur. 7 mars 1644.

Ce règlement fut renouvelé en 1702. Défenses furent faites à tous manœuvres « de s'arrêter ni promener dans le cimetière ou parvis de l'église cathédrale pour y attendre leurs journées, sauf à eux de se retirer sur les quais et places publiques de la ville pour cet effet. Défense, par la même occasion, à tous revendeurs de noix et autres fruits et denrées, même d'eau-de-vie, de s'y établir ny estaller aux avenues du cimetière du parvis et dans icelui (2) ».

D'autres usages, ceux-ci purement religieux, donnaient au parvis, dans certains jours de l'année, un aspect tout particulier. Les prédications les plus solennelles s'y faisaient devant le peuple assemblé.

(1) Ibidem, délibérations du 8 juillet 1521 contre les ouvriers et gens de métier qui s'allouaient dans l'église.
(2) Arch. de la S.-Inf. F. du Chapitre.

L'archevêque Eudes Rigaud y prêcha plusieurs fois, notamment le 11 des calendes de juillet 1269, en présence du légat, à l'occasion de la croisade qui devait conduire Louis IX à Tunis et faire perdre à la France ce grand roi, l'honneur de son siècle et le plus parfait modèle des souverains. Une autre croisade y avait été également prêchée par l'archevêque de Tyr en présence d'Eudes Rigaud, le dimanche avant Noël 1264 (1). Le 20 mars 1484, sur la demande du vicaire perpétuel et des trésoriers de la paroisse S. Herbland, dont l'église était en reconstruction, le Chapitre leur permit de faire prêcher les sermons de carême, les samedis après midi, en l'aître de la cathédrale (2). On sait que, chaque année, le jour de l'Ascension, un chanoine montait dans la galerie, au-dessus du grand portail, pour y entonner le *Viri Galilei*. C'était une des cérémonies singulières de ce jour qui attirait à Rouen une foule immense, curieuse de voir la fameuse procession du prisonnier. Que dire des fêtes de la Pentecôte, où plus anciennement arrivaient à la cathédrale tous les curés du diocèse avec une partie de leurs paroissiens ? Plus récemment, aux jours des Rameaux et du vendredi saint, le parvis était, de 3 à 4 heures du matin, envahi par le peuple, pour la procession de *Corpus Domini* et pour l'adoration de la croix. Au XVIe siècle encore la pro-

(1) *Registrum Visitationum.*
(2) Arch. de la S.-Inf., F. du Chapitre, Délib. capitulaires. Sermon prêché en l'aître de la Cathédrale par Robert Clément, évêque *in partibus*, suffragant de l'archevêque, 1460-1461. *Ibid.*, G. 58.

cession de la Commémoration des morts se faisait dans le grand aître, le long de la Loge aux maçons.

Bien que le goût des mystères fût très répandu au moyen-âge, et qu'ils eussent communément pour théâtre les cimetières des églises, nous ne voyons qu'une seule fois et tout-à-fait par exception, l'aître de la cathédrale servir à la représentation du mystère de S. Romain. Ce fut le 2 août 1476. Le mystère, composé nous ne savons par quel poëte du pays, peut-être par un chapelain de la cathédrale, fut soumis, comme de droit, à l'approbation du Chapitre, qui poussa la complaisance jusqu'à prêter pour cette cérémonie, deux tuniques pour deux rôles d'anges, une crosse archiépiscopale, divers habits et ornements d'église. L'heure des offices fut même changée, circonstance assez remarquable, quand on réfléchit à l'extrême attachement du Chapitre pour ses usages et ses traditions. Ce mystère fut organisé par les soins et aux frais d'une confrérie chère au Chapitre, en ce qu'elle avait pour but d'honorer la mémoire du principal patron de l'église de Rouen, après la Sainte-Vierge.

Si longue qu'elle soit, ma description serait incomplète, si je ne disais quelques mots de la Loge aux maçons, qui fut pendant longtemps établie dans le cimetière de la cathédrale.

Au xve siècle, cet atelier se trouvait du côté de la façade vers la fontaine. C'était là que chaque jour les plâtriers avaient coutume de se réunir au saint sacrement de la messe de S. Pierre, de manière à pouvoir entrer en besogne, sous la surveillance du procureur

de la fabrique, aussitôt que la messe était finie. Le 7 mai 1476, on vendit pour 20 l. les matériaux de la Loge, et le 16 oct., on en fit construire une autre au midi de l'église, du côté de la Madeleine, où toujours elle resta depuis. Elle fut reconstruite en 1568, et peu de temps après abandonnée. Le temps des grandes constructions religieuses était passé. Il était réservé à notre époque de le voir renaître, et de fournir une suite à cette liste d'architectes que M. Deville a dressée, et qui est un de ses meilleurs ouvrages.

Mais toujours il resta, de ce côté de la cathédrale, un espace vide désigné sous le nom de *Loge aux maçons*, où le chanoine Acarie obtint la permission de faire un hangard pour son carrosse, où l'on prit l'habitude de déposer les objets trop encombrants qui appartenaient à la fabrique, comme, en 1646, trois grandes tables de marbre données par l'archevêque, en 1649, le batail de la cloche Georges d'Amboise.

On conserve aux archives le règlement fait vers 1450 pour les maçons de la cathédrale. C'est un document fort curieux qui fait connaître exactement les jours et les heures de travail de tous les ouvriers employés aux œuvres de la cathédrale, et qu'il serait aisé de compléter à l'aide des registres de compte de la fabrique, qui nous fourniraient les taux des salaires des mêmes ouvriers à diverses époques.

« Cy ensieut la manière de l'ordenance comme les machons de Notre-Dame de Rouen doivent ouvrer. Premièrement :

En tous temps de l'an doivent venir en besongne

quant le sacrement de la messe Saint-Pierre est fait et commencer quand elle est dicte.

Et doivent desjeuner en la loge quant prime sonne de volée jusques au commencement de prime en cueur.

En karesme, quant Ouynet a laissié a sonner jusques au commencement de prime en cueur comme dessus.

De Pasques jusques à Rouvoisons et du premier jour de septembre jusques à la Saint-Michiel doivent aler disner à xij heures et revenir à une heure après douze.

De Rouvoisons jusques au premier jour de septembre doivent aler disner à xij heures et revenir à une heure et demie.

De la Saint-Michiel jusques à Pasques doivent aler disner quant la grant messe est sonnée et revenir quant elle est dicte.

De Pasques jusques à la Saint-Michel doivent prendre leur vin de nonne quant nonne Notre-Dame va de volée jusques au premier son des vespres.

Et se il eschiet que l'orloge de la ville faille, ilz yront disner en tout temps de l'an quant la grant messe sonne, et revendront quant elle est dicte.

Le jeudi absolut doivent aler disner quand le preschement est commenchié et revenir quant il est fait, et s'en doivent aler après disner quant le Mande aux clers (1) est fait.

Le vendredi saint ilz ne doivent commencer œuvre jusques à ce que le service soit dit et que ilz aient disné et s'en iront à heure acoustumée.

(1) Le lavement des pieds.

Le samedi viennent au matin en besongne pour amender leurs deffaultes et s'en vont quant on sonne en l'église, et leur vauldra cette sepmaine v jours, se il n'y a feste, et se il eschiet que il y ait feste, ilz ne auront que iii jours et demi.

A la vegille de Rouvoisons, S. Jehan Baptiste, S. Pierre et S. Pol, de l'Assumpcion, de la Nativité Notre Dame, s'en yront quant on sonne nonne à Saint-Vivian et par les paroisses, et en auront plainne journée, et ne doivent point desjeuner, fors se ilz veullent boire, ilz doivent boire sur leur pierre.

A Nouel, le jour de l'an, de la Tiphaingne, Karesme prenant, le Sacrement, S. Lauren, S. Martin, la Toussains, la Purificacion, l'Annonciacion, la Concepcion Notre-Dame, S. Mathias, S. Marc, S. Phelippe, Saint Jaque, Saint Jehan porte latin, S. Barnabé, S. Marcial, S. Jaque, S. Berthelemieu, S. Mahieu, S. Lucas, S. Simon et Jude, S. Andrieu et S. Thomas, à ces xiiii festes dessus dictes s'en yront quant vespres seront sonnées, et en auront plainne journée. Le jeudi d'après Pasques et la veille S. Michel, s'en yront à nonne Notre Dame de volée et en doivent avoir plainne journée.

Et s'il eschiet en une sepmaine deux festes, le samedi ne vauldra que demi jour.

Item s'il eschiet en une sepmaine une feste tant seullement le samedi vauldra plain jour.

Et ouvreront chiens toutefois que on œuvre par la ville, et seront poiés du mouton de l'Ascencion et du vin de la Saint-Martin ainsi que l'on a acoustumé.

Et trouvera l'en la forge aux dis machons.

Et s'il eschiet que aultres ouvriers, comme carpentiers, plombiers, verriers, couvreurs, plastriers ou aultres ouvriers, quelzconques ouvriers que ce soient, œuvrent en la dite œuvre, ilz ouvreront comme les devant dis machons; mais à v. vegilles dessus dictes ne auront que demi jour et ne leur vauldra le samedi que demi jour, se la sepmaine n'est entière.

Item s'il eschiet que ouvriers quelzconques, ouvriers que ce soient, œuvrent ès maisons de l'œuvre qui sont en la ville, ilz ouvreront et seront poiés ainsi que les ouvriers qui œuvrent par la ville (1). »

Aujourd'hui je n'emprunterai aux comptes de la fabrique que la mention d'un usage qu'il me paraît intéressant de rappeler.

A certains jours de l'année, les maçons cachaient leur vin; à d'autres jours il le trouvaient. Qu'était-ce que cette cérémonie? Je ne saurais le dire, et j'attends sur ce point les explications des personnes compétentes. Toujours est-il que cela donnait lieu à une gratification qui était payée aux maçons par la fabrique de la cathédrale.

On retrouve le même usage à Saint-Maclou, « 1442, Pour enfouir le verre... pour le déterrer, 10 s. — 1445, pour deffouir le verre après Pâques, 15 s. Pour enfouir le verre, le 3 oct. 1445, 20 s. 3 d.—Le dimanche 27 oct. 1479, paié pour le vin du verre muché aux massons, 6 s. 1 d. Le dimanche, 29 mars, pour le vin aux machons, pour deffouir le verre, pour l'heure accoustumée, 10 sous (2). »

(1) Arch. de la S.-Inf., F. du Chapitre, pièce ajoutée à la suite de l'Obituaire.

(2) Arch. de la S.-Inf., F. de la par. Saint-Maclou.

Pour les heures de travail, on s'en rapportait aux sonneries de la cathédrale ou bien à l'horloge de la ville. D'assez-bonne heure, cependant, on mit à la disposition des maçons une horloge particulière. Le 14 nov. 1450, le Chapitre leur en prêta une qui lui avait été léguée par le curé de Montfort et qui restait sans emploi dans la cathédrale.

Le 3 juillet 1411, l'aître de Notre-Dame avait été désigné comme lieu de retraite pour les gens du guet (1). En 1475, on avait mis dans l'aître et dans la cour d'Albane 10 charriots du camp du Roi. En 1567, un corps-de-garde fût établi par la ville au pied de la Tour-de-Beurre. En 1640, un autre corps-de-garde y fût construit par ordre de Louis XIII. Tout cela ne fut que pour un temps, et trouvait d'ailleurs sa justification dans les circonstances malheureuses de l'époque.

Ce que l'on comprend moins et ce que peut seule expliquer l'insuffisance de la police, telle qu'elle était organisée autrefois, c'est que les marauds et autres gens sans aveu vinssent habituellement s'abriter sous le portail de la cathédrale ; qu'une fois tout au moins, la confrérie des Conards ait pu y faire sa singulière criée ; qu'en 1560, les huguenots aient eu l'audace de s'y assembler le soir pour commettre journellement mille insolences contre les catholiques qui venaient faire leurs dévotions à la cathédrale. Il est vrai que le désarroi était grand et qu'on n'était pas loin de cette funeste année où la ville tout entière tombait en proie aux mains des soldats de Condé et de Montgommery.

(1) Arch. de la ville de Rouen. Registre des délibérations.

Cependant, malgré toutes ces profanations, l'aître, ainsi que nous avons déjà eu l'occasion de le dire, ne cessa jamais d'être réputé un lieu sacré.

Pommeraye dans son *Histoire de la Cathédrale* en rapporte une preuve assez frappante. C'est par là que je terminerai mon récit, fait de pièces disparates et qu'il n'a pas tenu à moi de mieux assortir. Vers le milieu du xvii° siècle, un homicide ayant été commis près de la cathédrale le parvis fut reconcilié en un jour de dimanche par M. Gaude, pour lors chantre, chanoine de la cathédrale et grand vicaire de Mgr l'archevêque, lequel, en la présence de Messieurs de Chapitre et d'un grand concours de peuple, y prononça une très-docte prédication pour ce sujet.

www.ingramcontent.com/pod-product-compliance
Lightning Source LLC
Chambersburg PA
CBHW071430220526
45469CB00004B/1473